ANSELM KIEFER
JASON

mit einem Essay von John Hutchinson

Edition Cantz

Dieses Buch erscheint anläßlich der Anselm Kiefer-Ausstellung vom 13. Juni bis 18. August 1990 in der Douglas Hyde Gallery, Dublin.

Die Ausstellung wurde durch die Unterstützung des Goethe-Institutes Dublin ermöglicht.

Darüber hinaus danken wir Herrn Klaus Behrens von ABP, Köln, mit seinen Partnern Mund & Fester, Hamburg, und den Nordstern Versicherungen für ihre Unterstützung.

© 1990 Edition Cantz und Autor

© 1990 Abbildungen: Anselm Kiefer

Übersetzung:
Wanda Lemanczyk, Cornelia Plaas

Gesamtherstellung:
Dr. Cantz'sche Druckerei, Stuttgart

ISBN 3-89322-194-8

Printed in West Germany

JASON

Die Argonauten

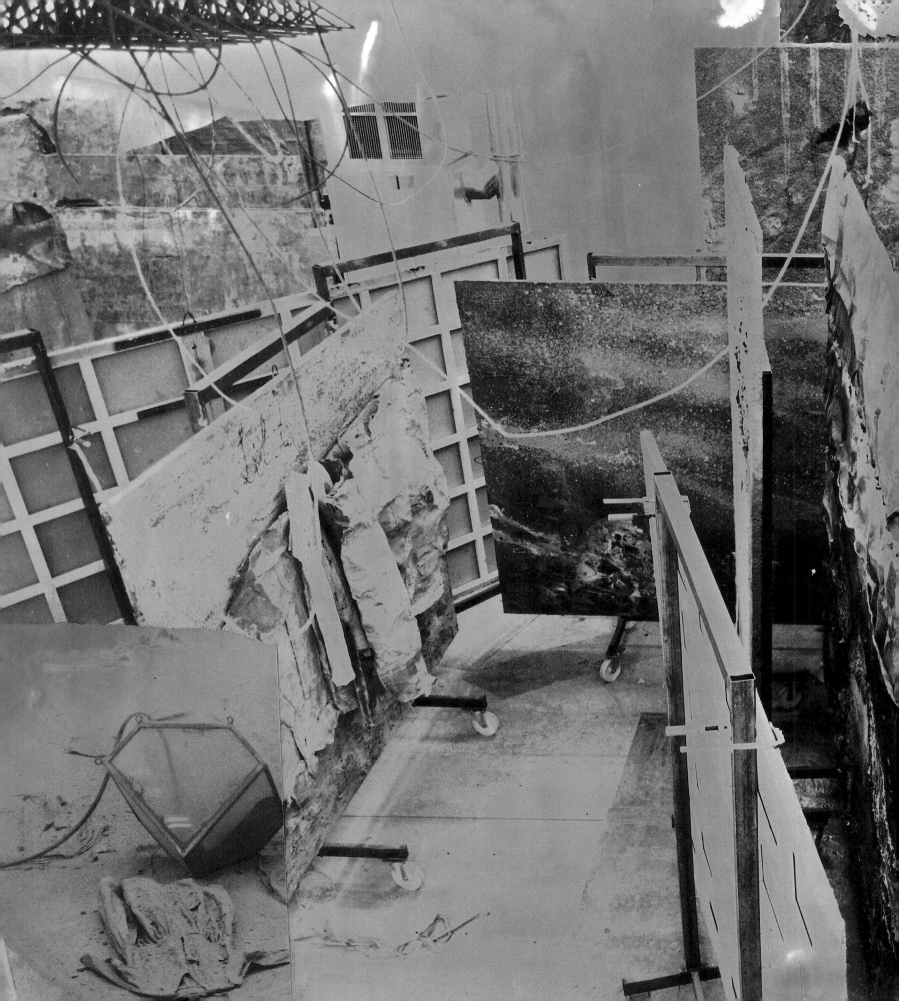

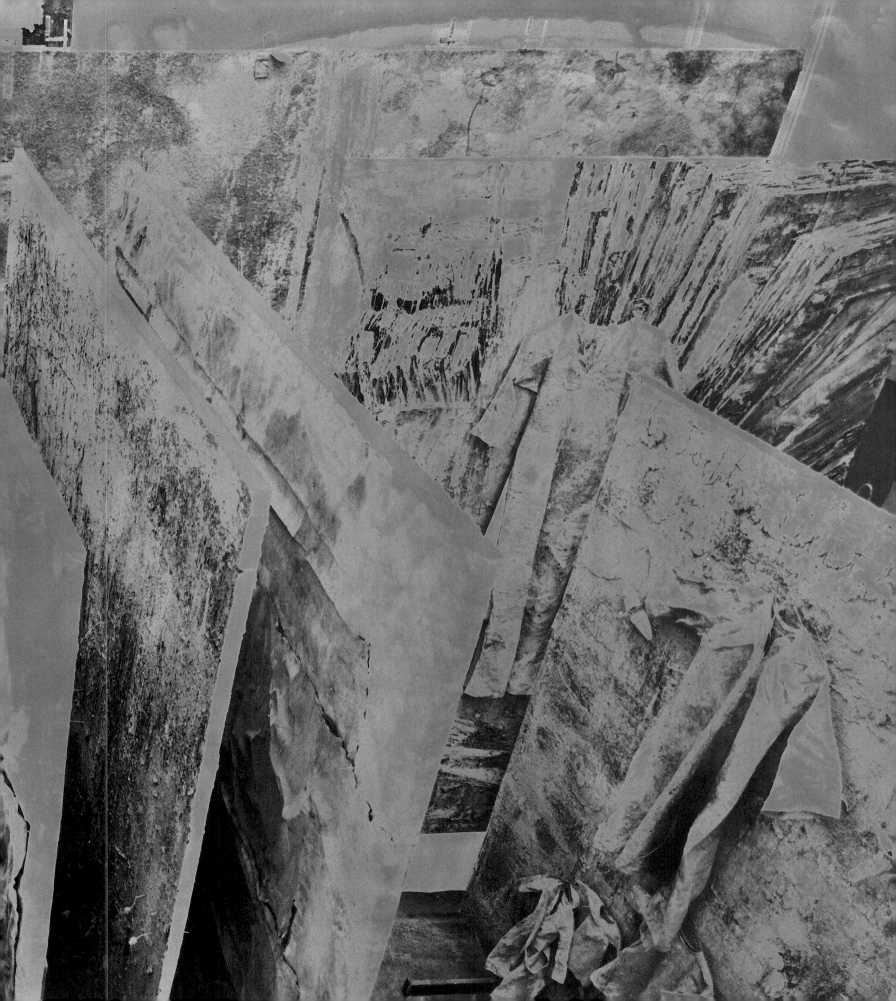

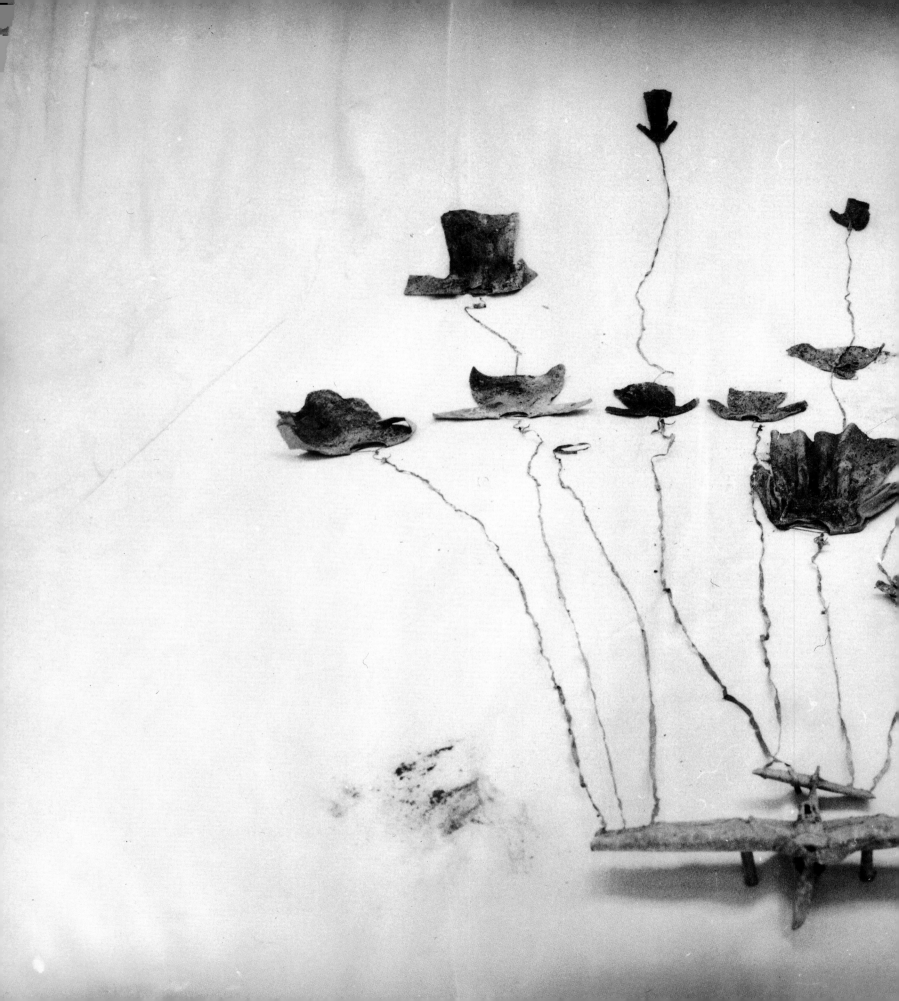

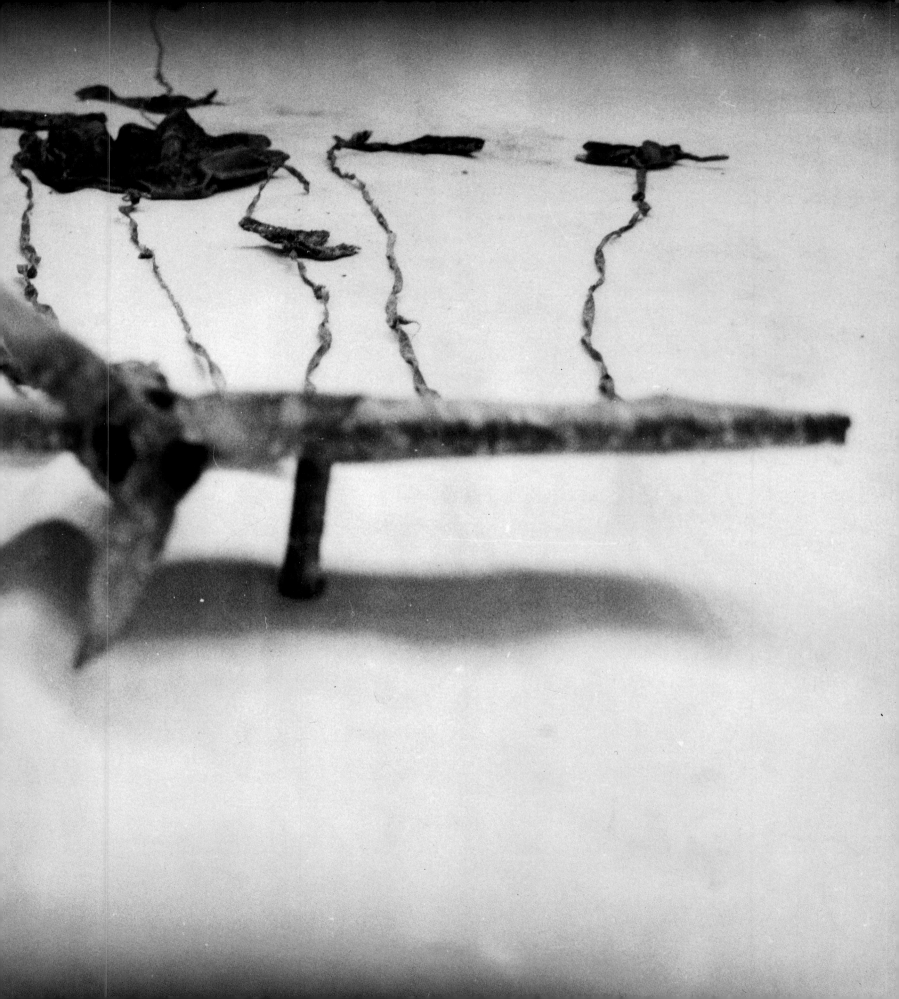

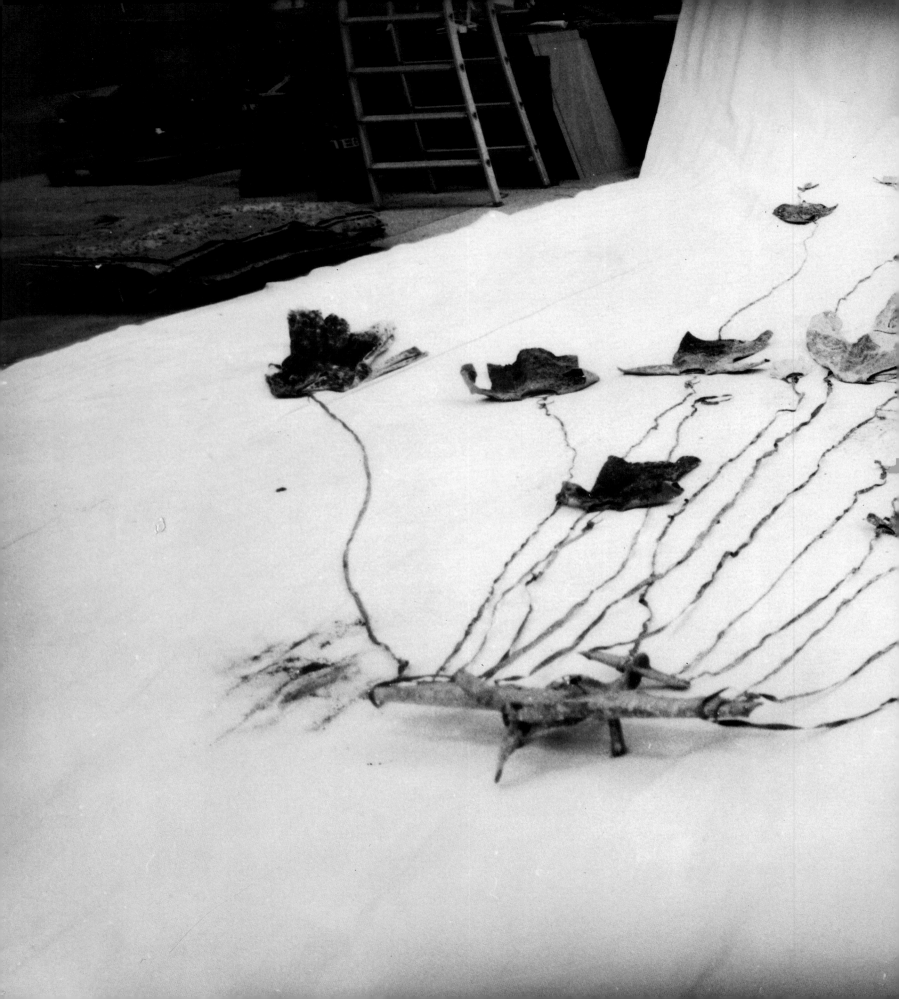

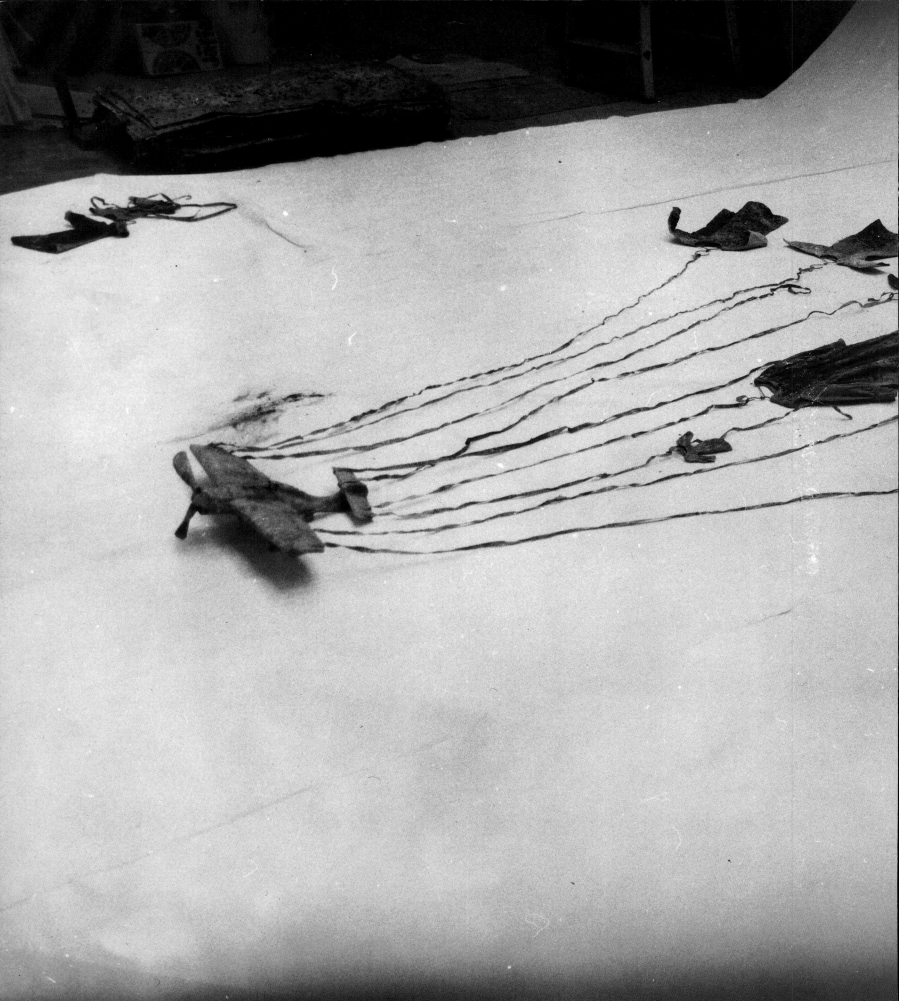

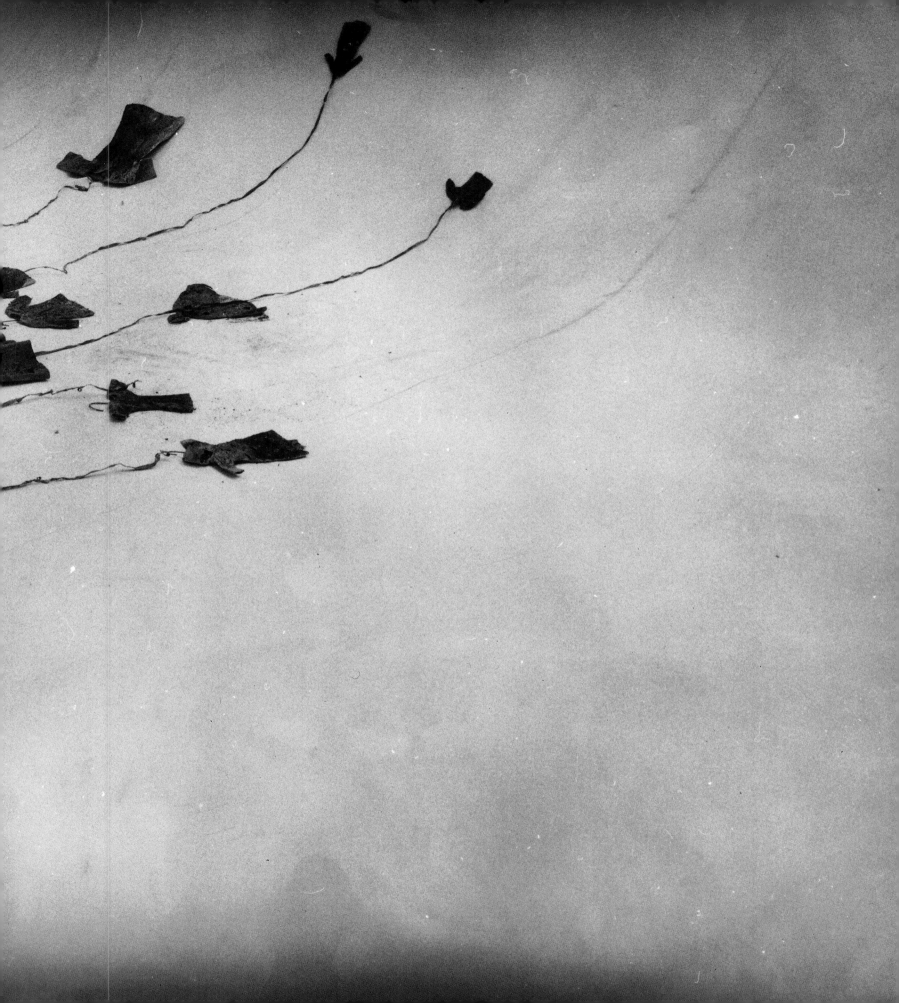

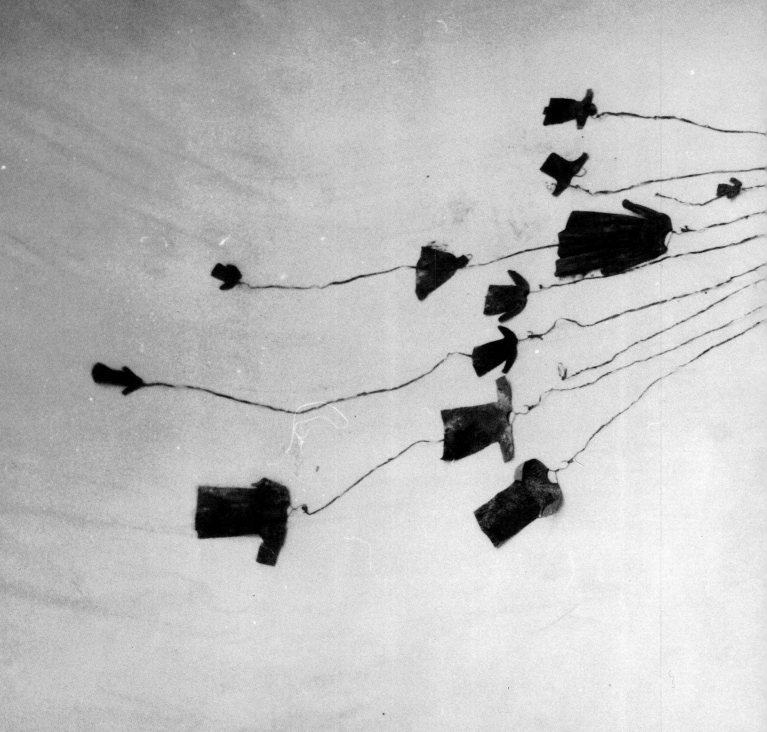

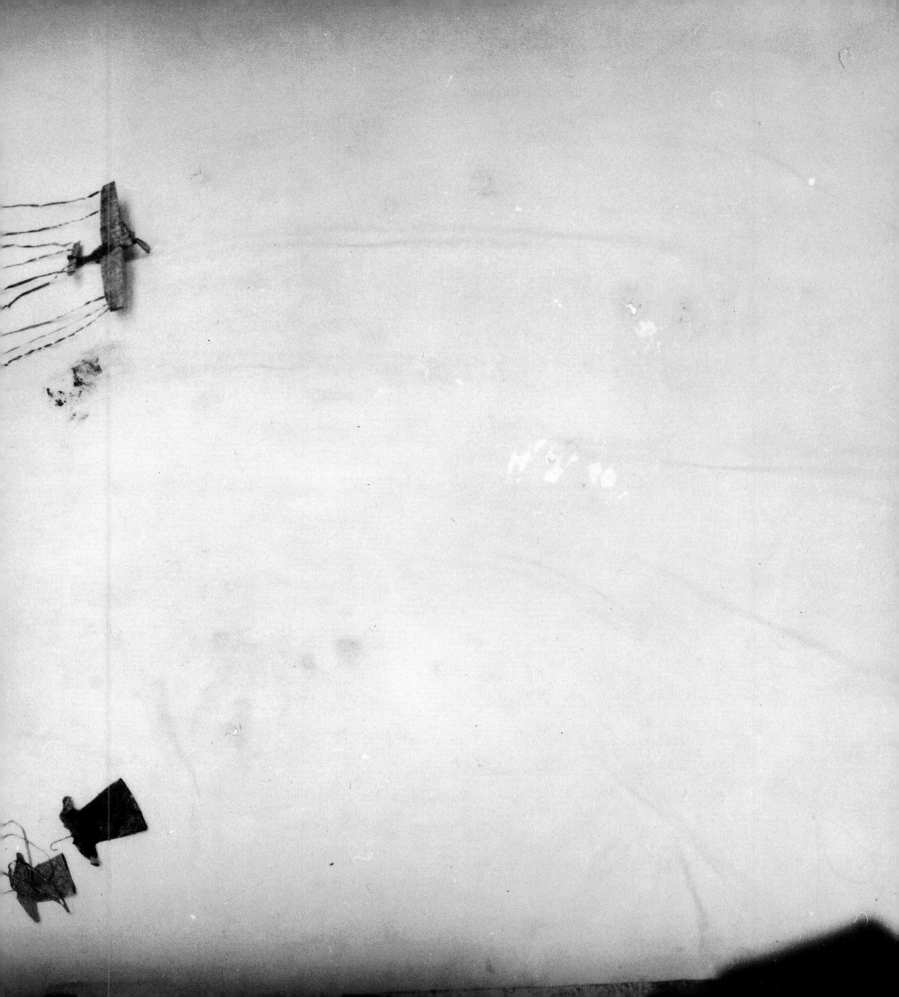

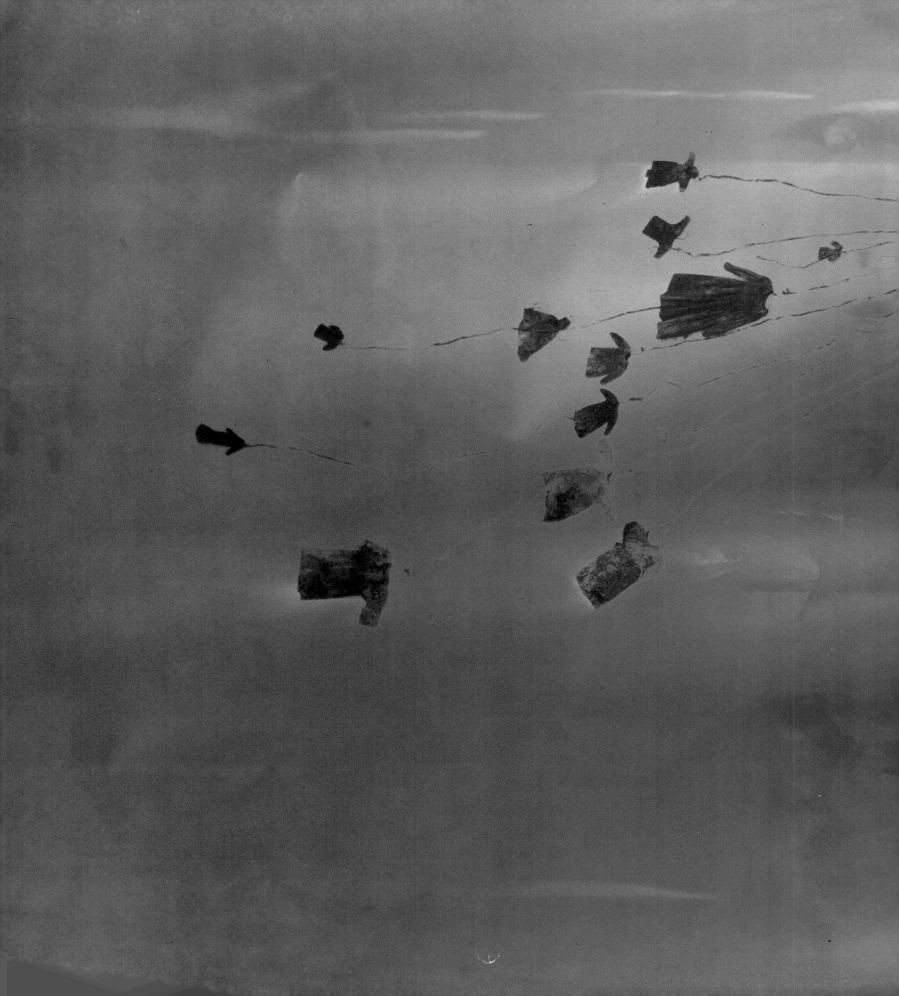

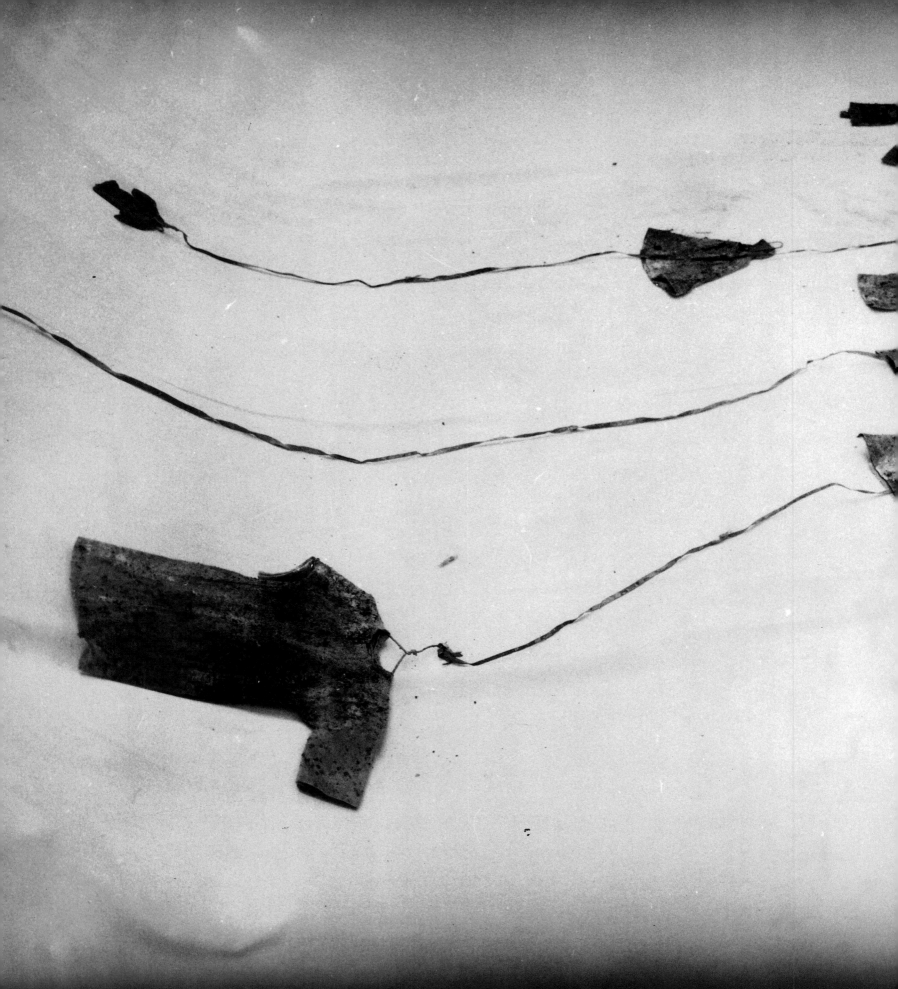

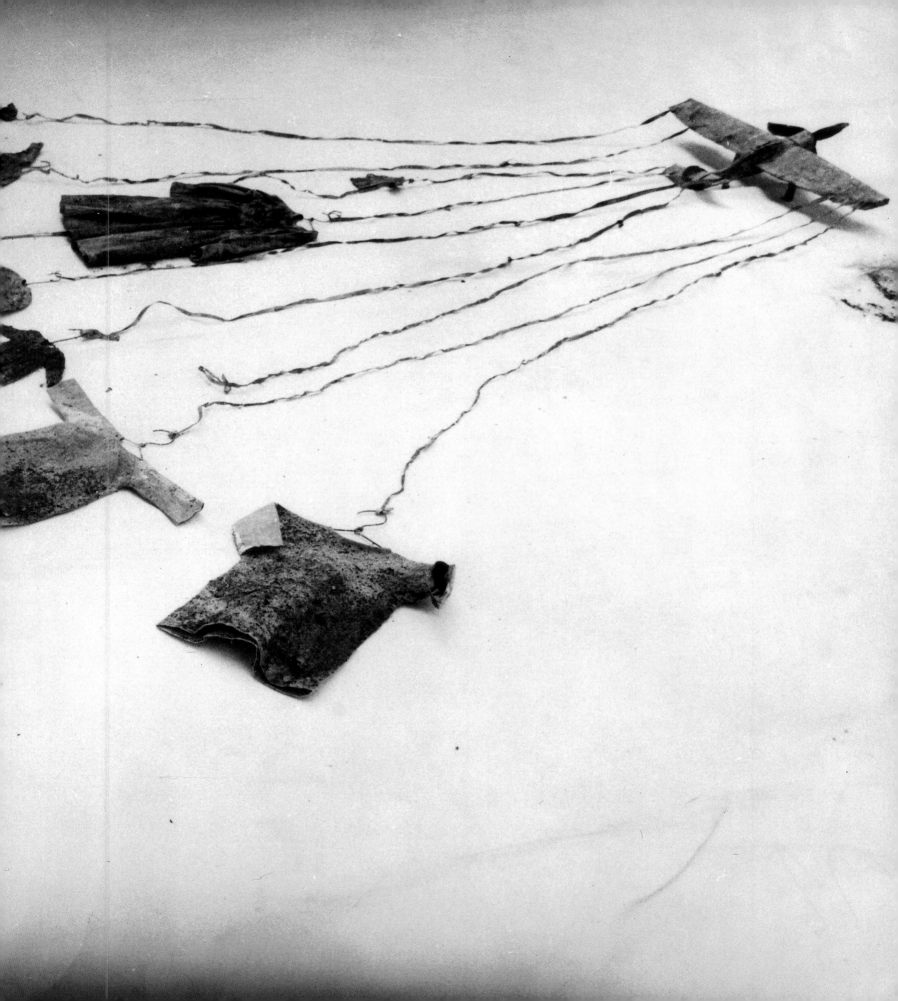

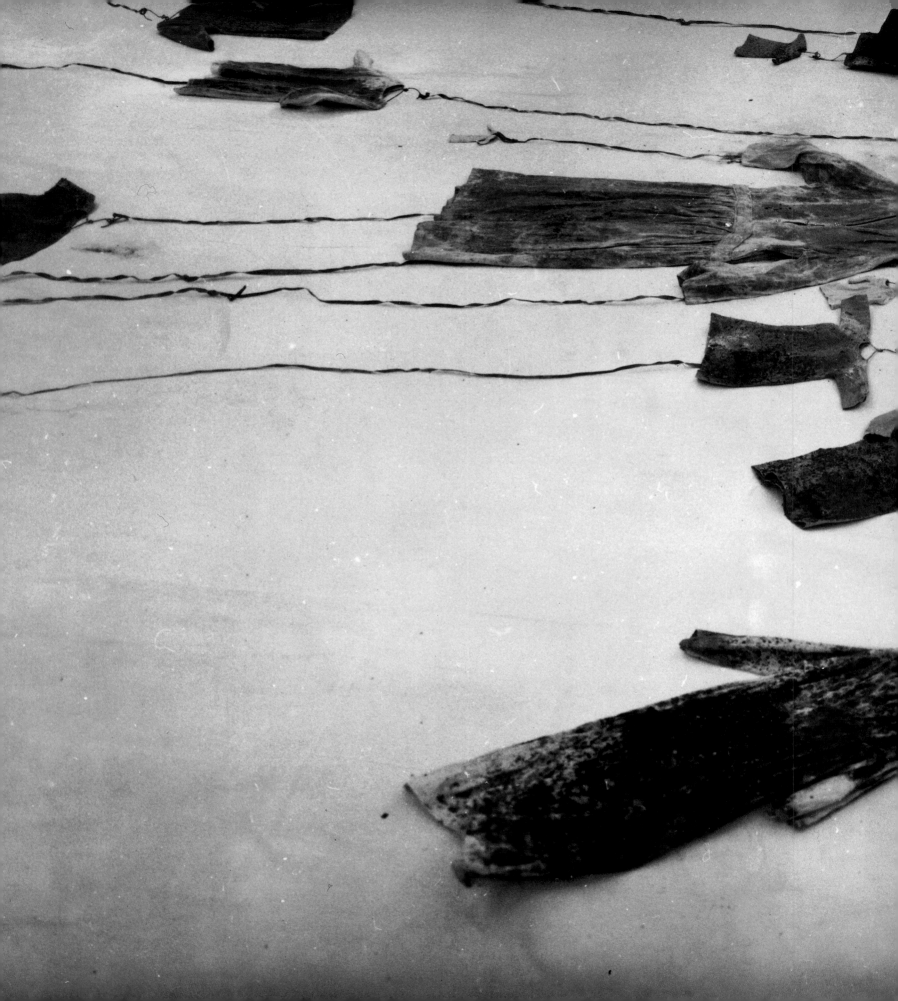

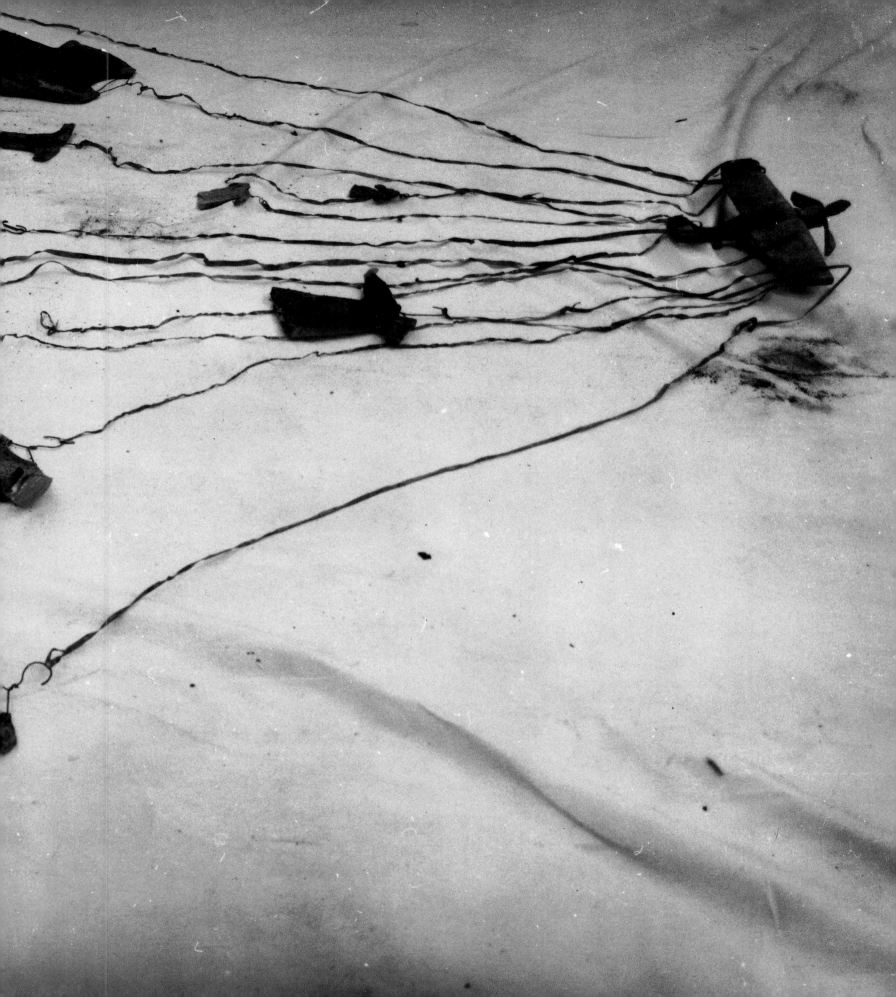

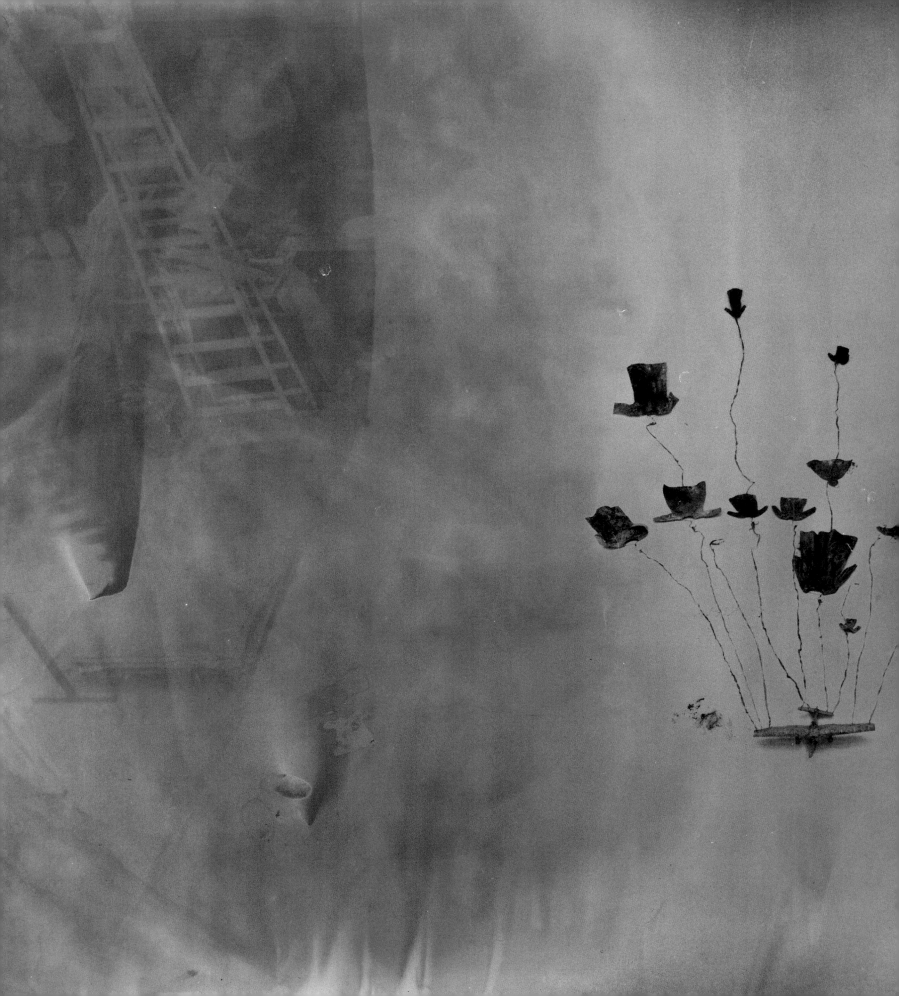

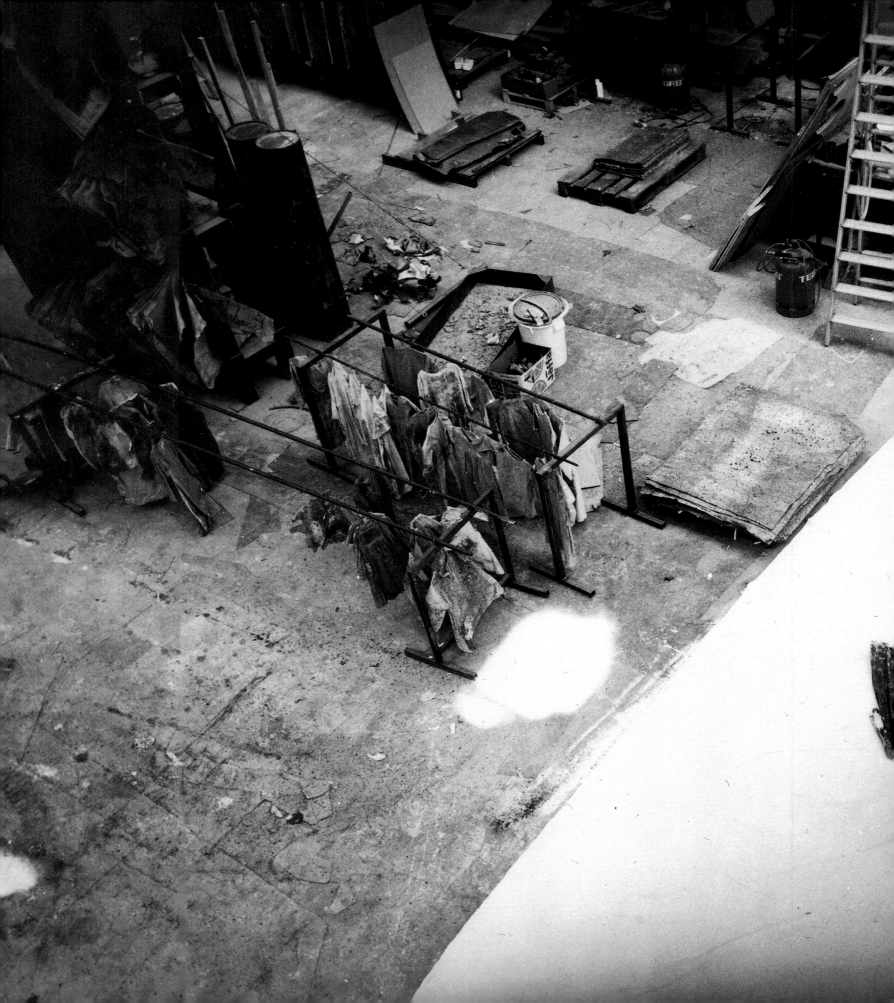

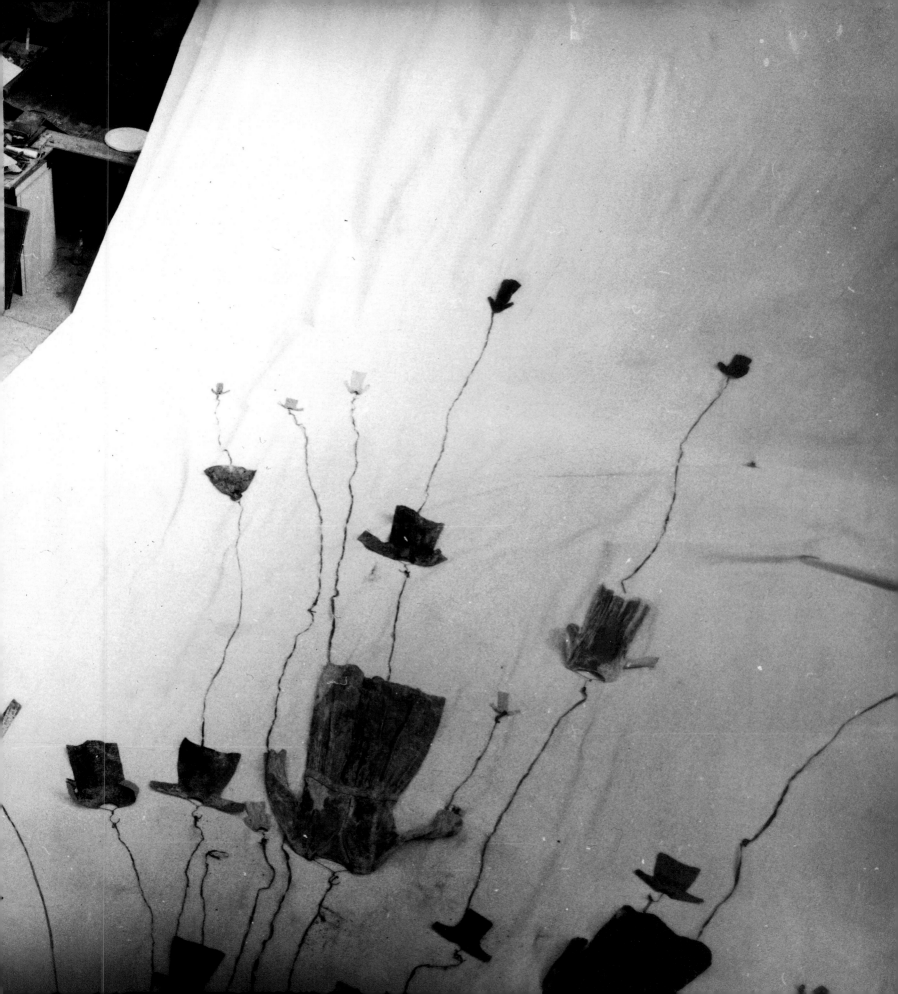

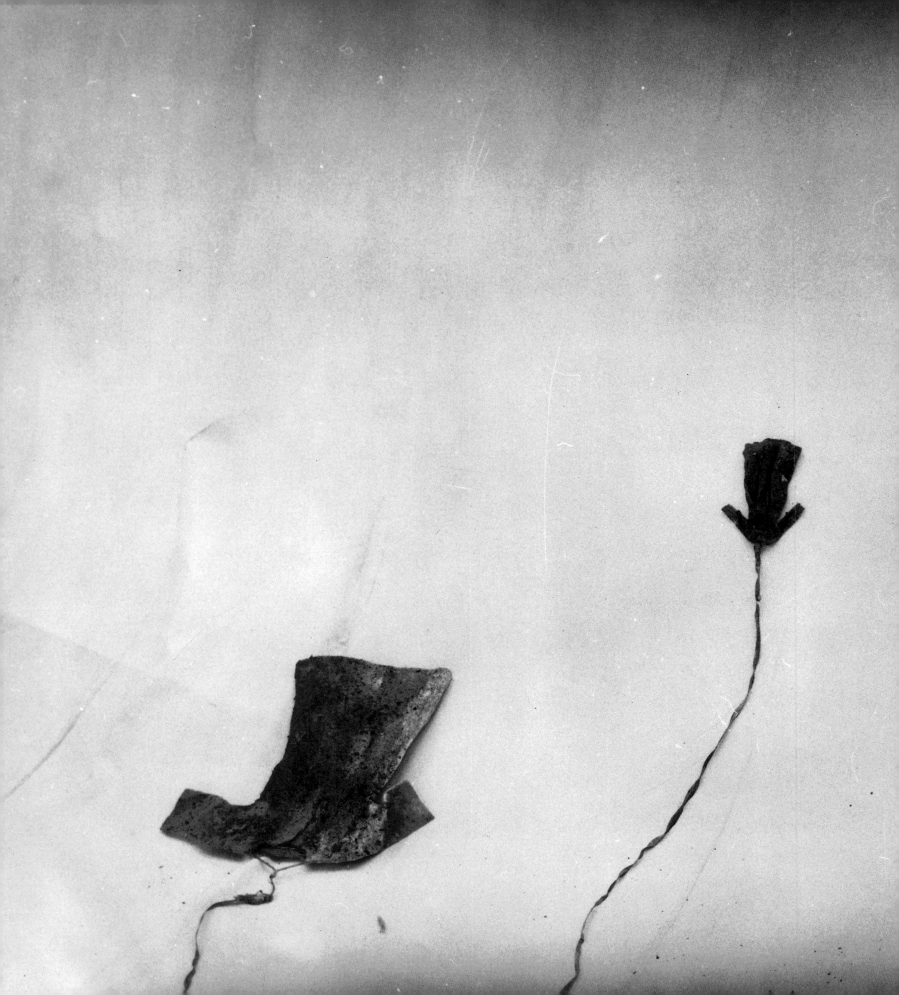

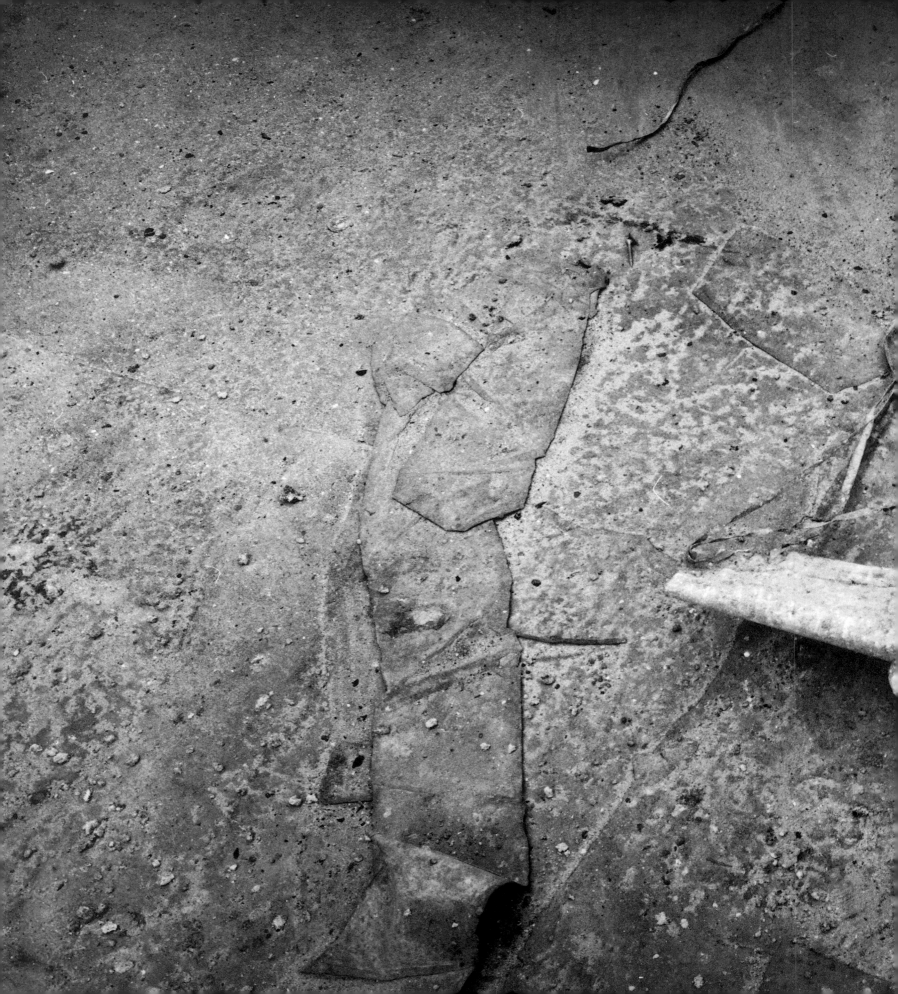

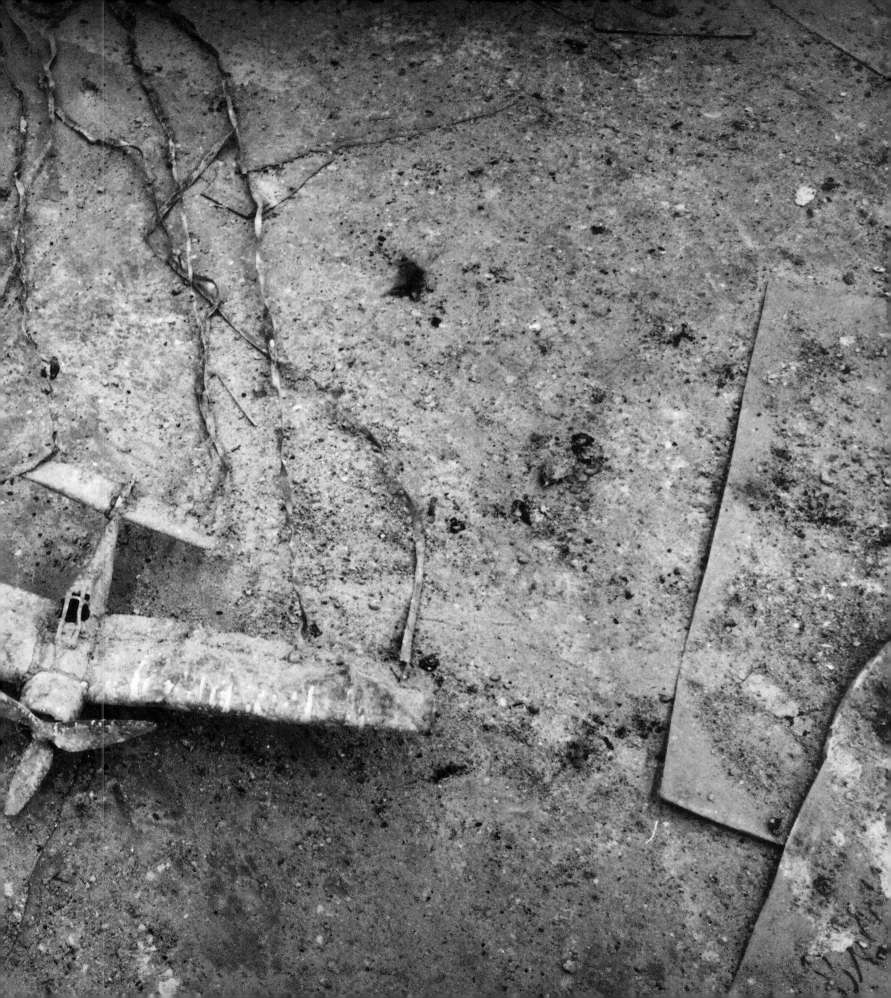

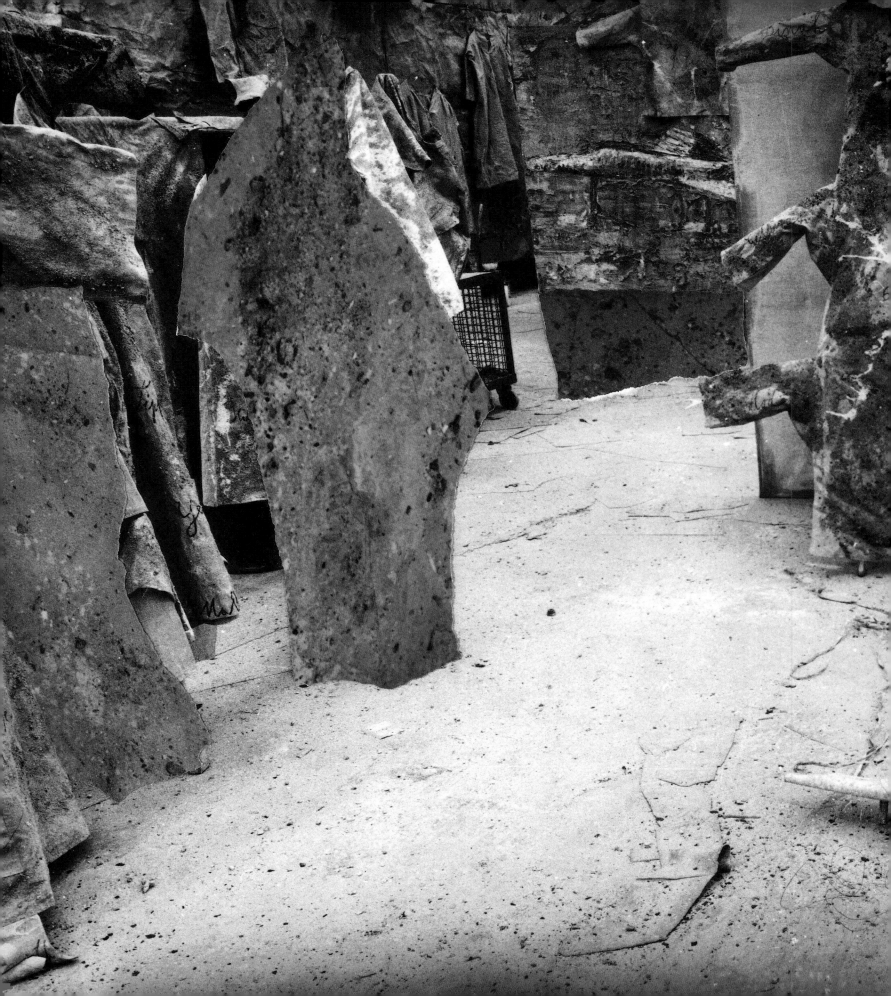

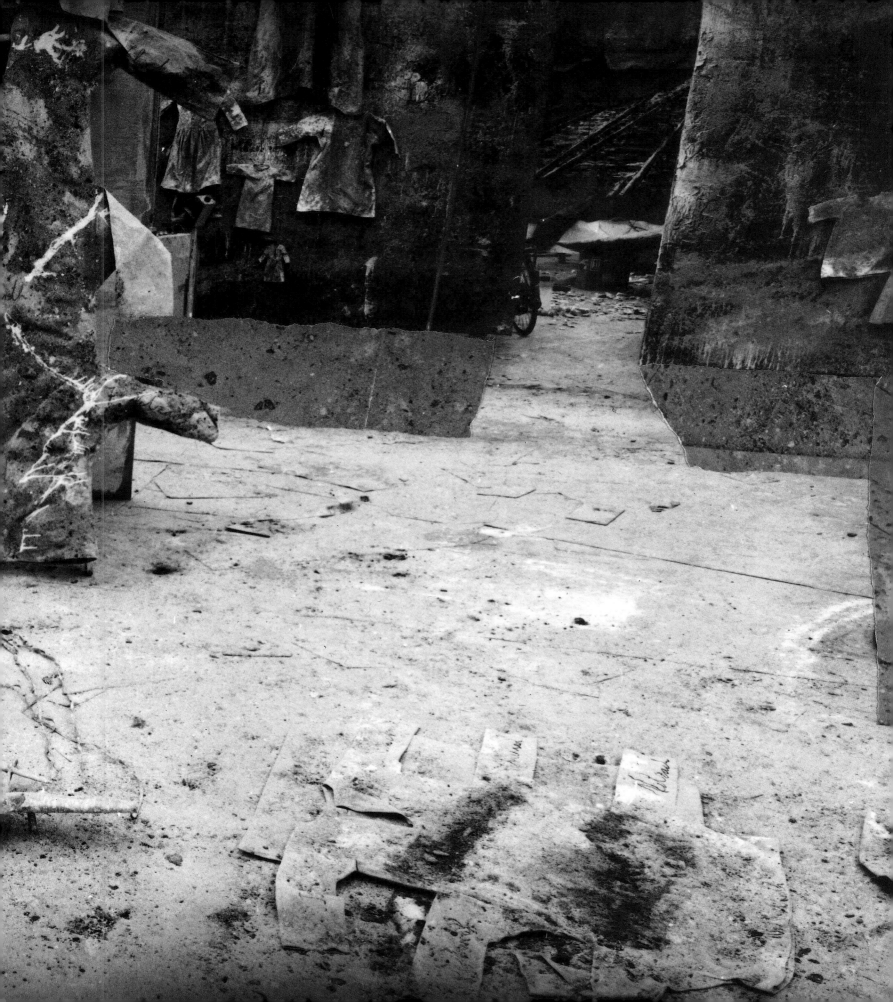

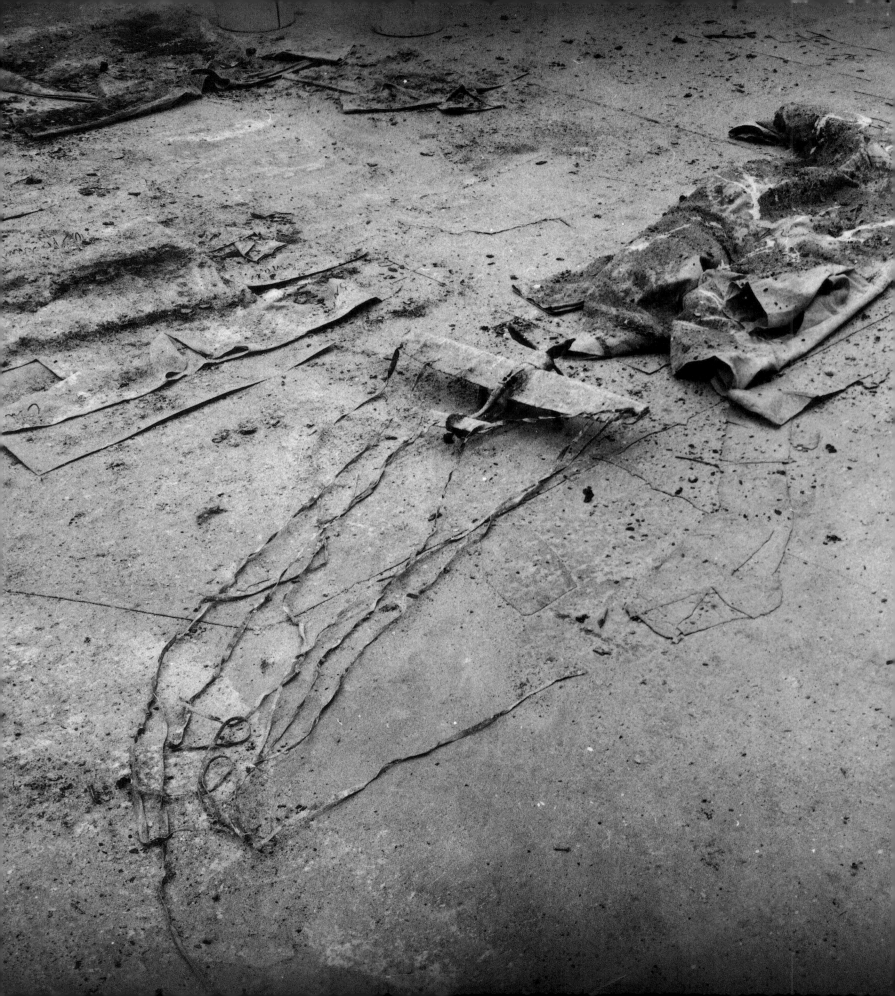

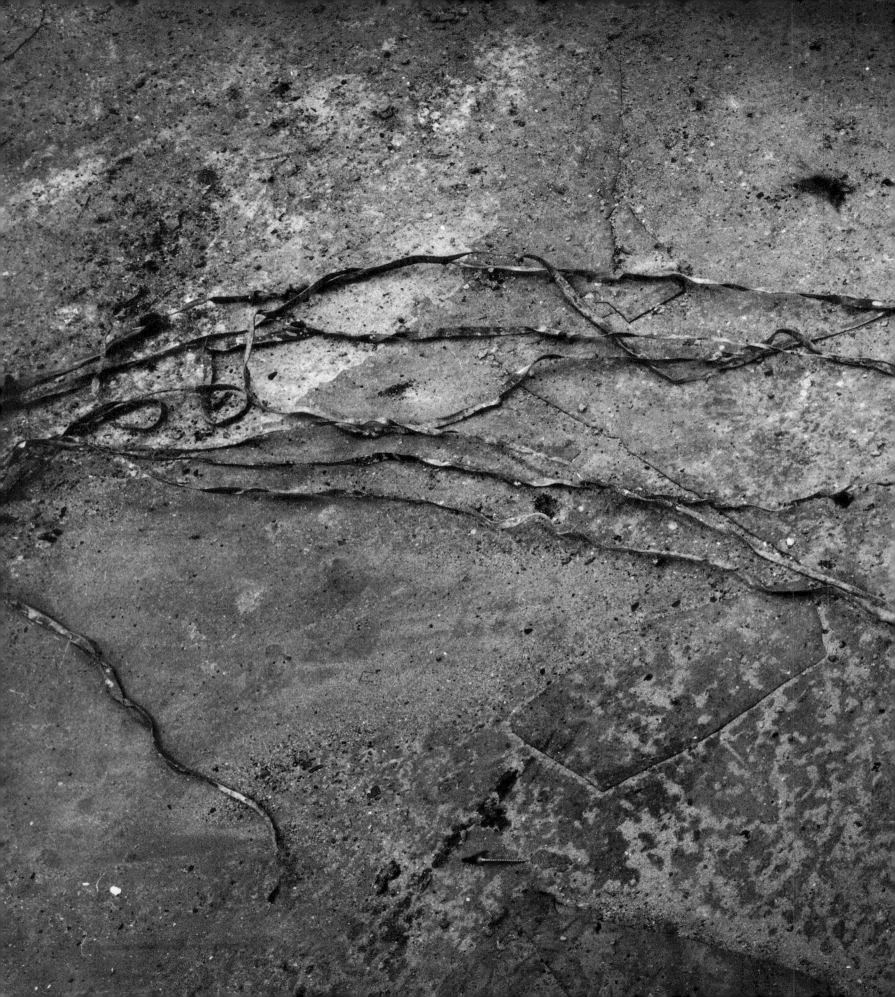

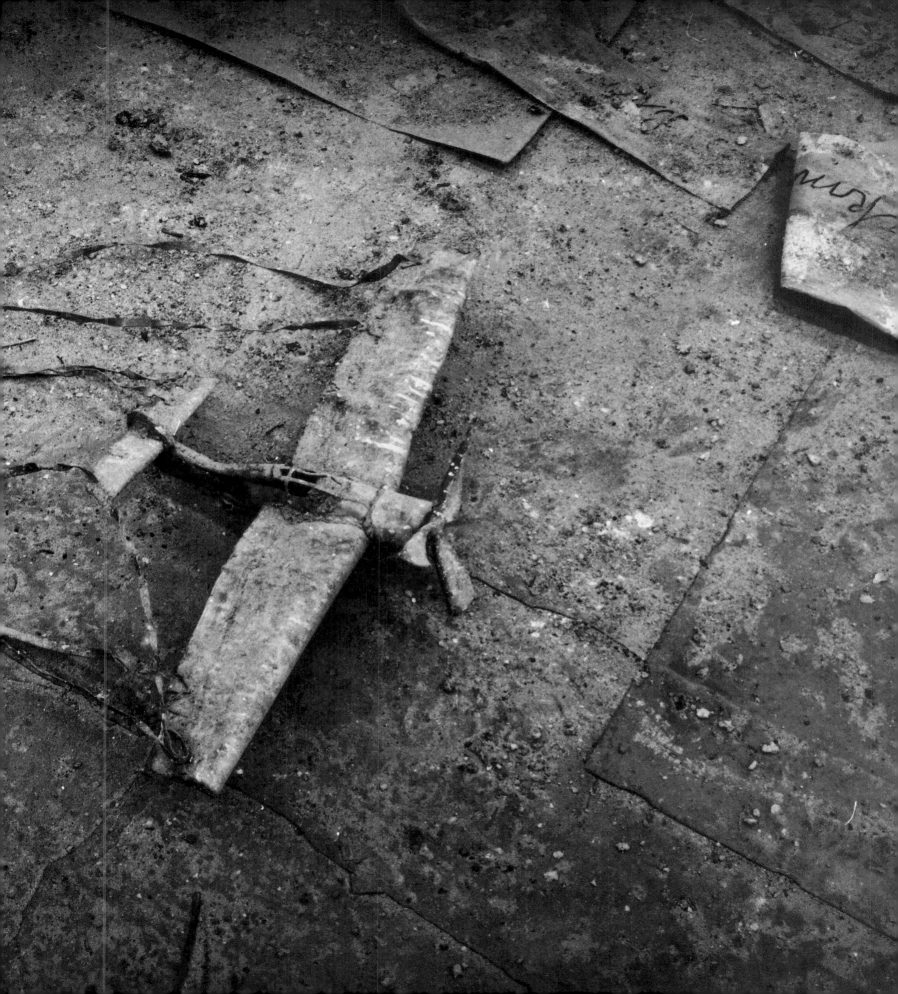

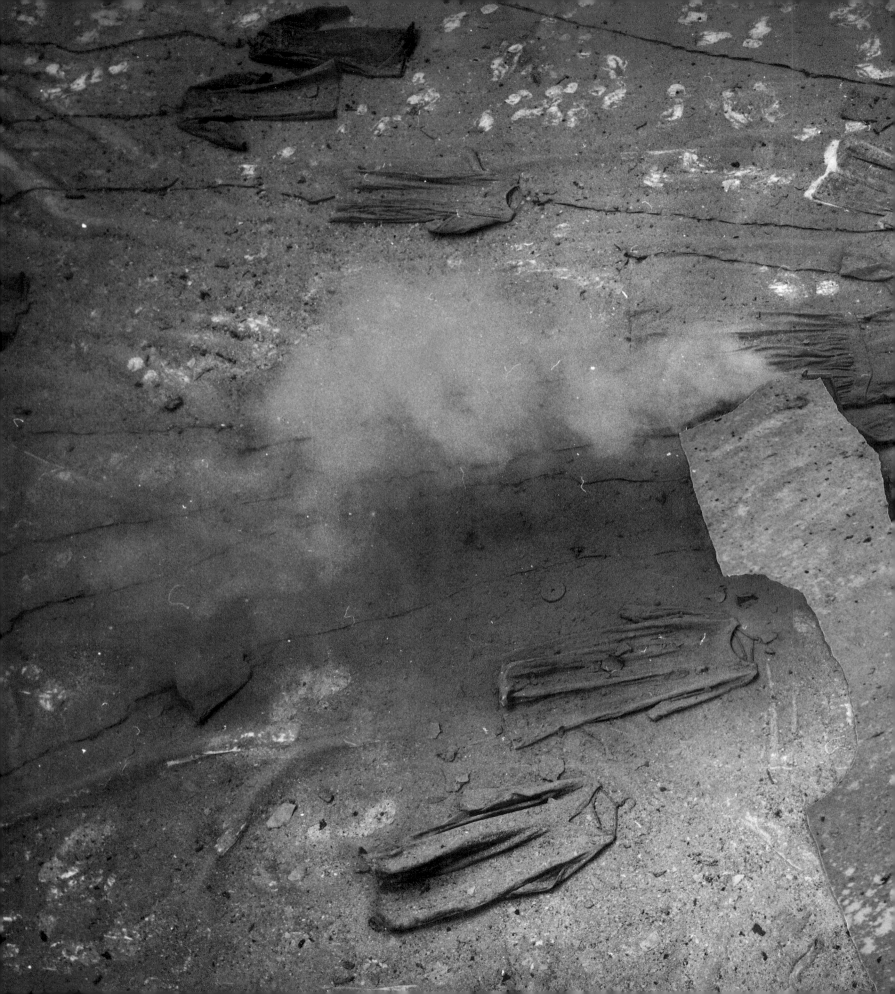

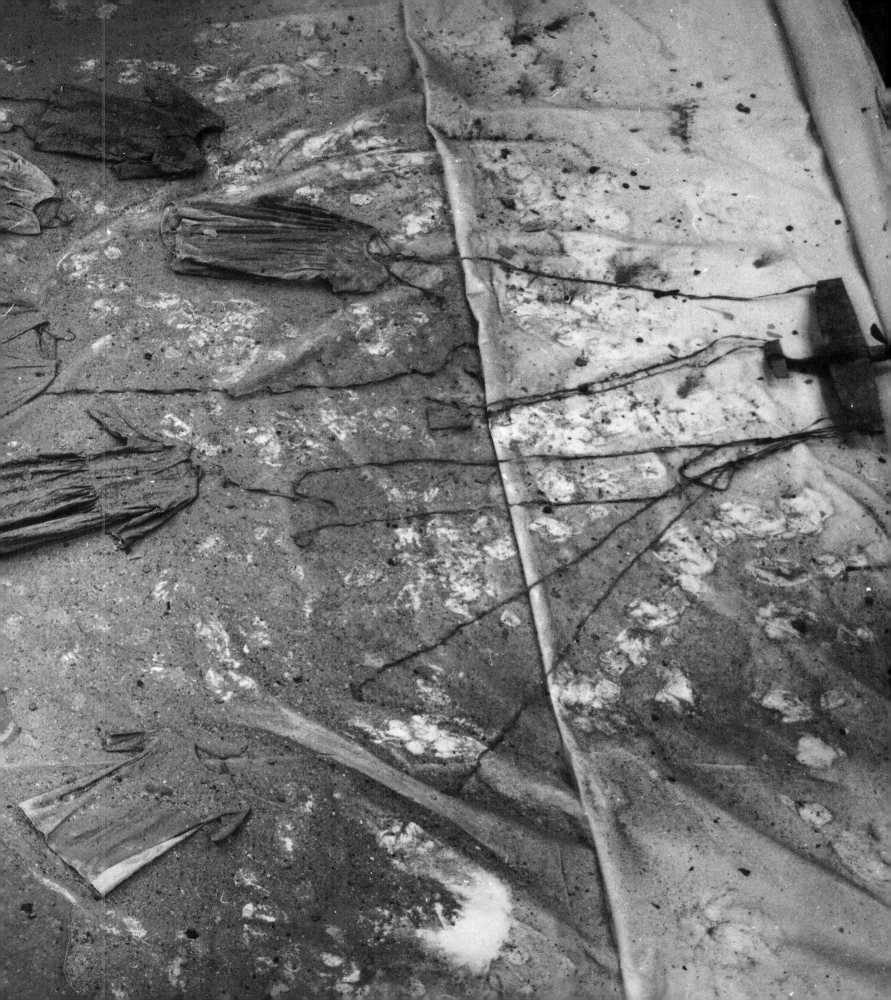

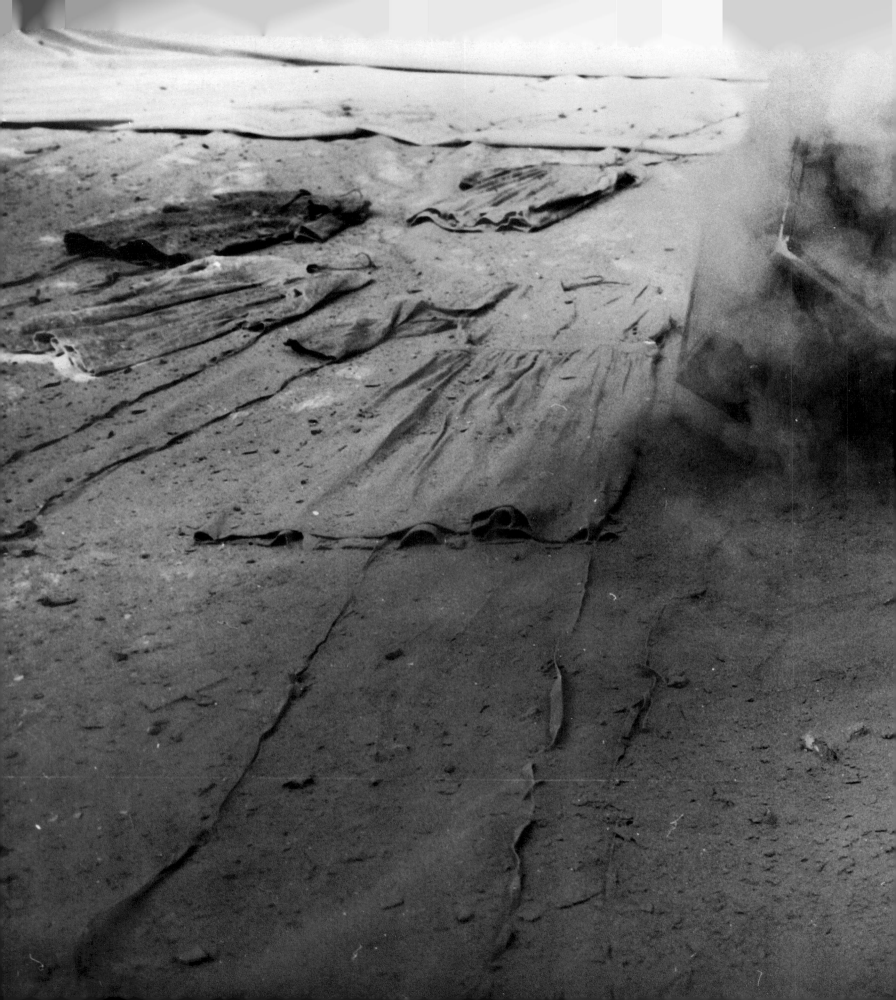

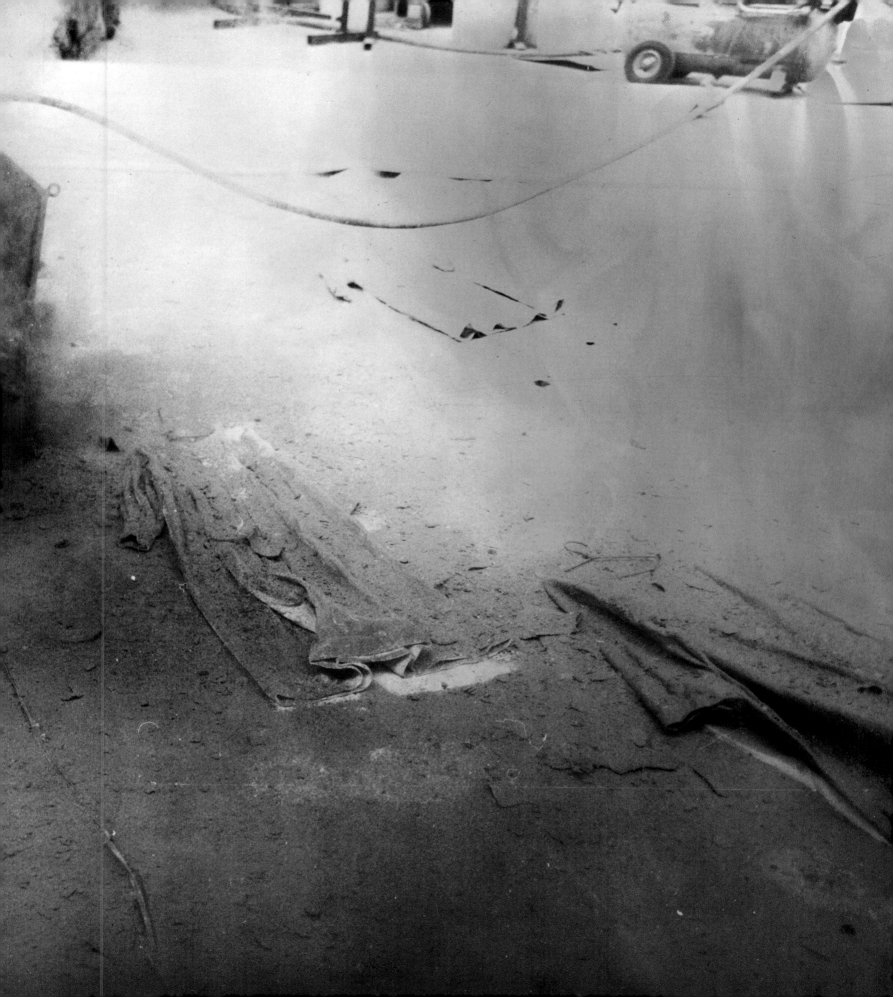

KIEFERS WETTE

von John Hutchinson

Nach und nach, wenn die Räume eine Auswahl an Bildern und Skulpturen von Anselm Kiefer beherbergen, wird das stillgelegte Ziegelwerk Kaiser & Böhrer in Höpfingen im Odenwald zu einer Art **Gesamtkunstwerk** werden. Nicht nur die bedrohlich wirkenden Öfen, die wuchtigen Holzbalken und die höhlenartigen Gewölbe erinnern an die Bildwelt des Künstlers, auch das Gebäude selbst manifestiert dessen Vorstellung von elementarer Veränderung und Metamorphose. Kiefer hat die Ziegelei bereits in sein Werk miteinbezogen, etwa indem er eine Fotosequenz vom Innenraum der Fabrik einer Publikation über eine seiner bedeutendsten neueren Arbeiten »Zweistromland« (1985/89, Abb.) voranstellte[1]. Diese Bilder sind klar bestimmt und metaphorisch zugleich. Ganz nüchtern betrachtet, zeigen die Photographien einen Ort, an dem einst Ziegelsteine – erste Artefakte der Menschheit – hergestellt wurden. Diese Besonderheit ist wesentlich. Andererseits hat der umwandelnde Prozeß des Ziegelsteinmachens mit dem Einbeziehen von Erde, Wasser, Feuer, Luft eine symbolische Dimension elementarer Ganzheit, die ebenso von Bedeutung ist. Darüber hinaus ist die Korrelation der Ziegelfabrik mit »Zweistromland« oder Mesopotamien höchst sinnbildlich.

Betrachten wir einige Sachverhalte, die damit in Verbindung stehen. Mesopotamien, der südliche Teil Babylons, ein flaches Schwemmland, begrenzt von den Strömen Tigris und Euphrat mit der Stadt Ninive als Stätte der bedeutenden Bibliothek der Antike, wird uns als Quelle der westlichen Kultur überliefert. Fast alles, was wir heute über die hochentwickelte babylonische Kultur wissen, war dort auf tönernen Tafeln verzeichnet, das gebräuchliche Baumaterial war Schlamm, der in der Sonne zu Backsteinen getrocknet wurde. Die von der Hochebene Armeniens herabkommenden Flüsse hinterließen reichlich Morast in jenem Alluvion, und durch intensive künstliche Bewässerung konnten die Babylonier große Gebiete auf beiden Uferseiten urbar machen. Doch Mesopotamien war auch das Land der Sintflut. Und auf den Zerfall

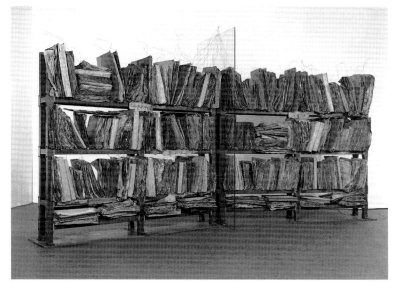

Zweistromland, 1985/89
Cirka 200 Bleibücher im Eisenregal, mit Glas und Kupferdraht
ca. 5 x 8 x 1 m
Sammlung Hans Rasmus Astrup, Oslo

Babyloniens folgte jahrhundertelanges Brachliegen. Dies hatte das Austrocknen des einst fruchtbaren Landes zur Folge. All dieses ist Geschichte.

Auch in den Mythen ist genau jenes »In-Ungnade-Fallen« überliefert. Mesopotamien gilt als der Garten Eden, wo laut Schöpfungsgeschichte Adam aus dem »Staub der Erde« erschaffen wurde. Am Schluß der Bibel erzählt Johannes in der Offenbarung von seiner Vision einer Frau, die auf einem scharlachroten Tier sitzt, »das über und über mit gotteslästerlichen Namen beschrieben war«. »Auf ihrer Stirn stand ein Name, ein geheimnisvoller Name: BABYLON DIE GROSSE, DIE MUTTER DER HUREN UND ALLER ABSCHEULICHKEITEN DER ERDE«, berichtet er. »Danach sah ich einen anderen Engel aus dem Himmel herabsteigen; er hatte große Macht, und die Erde leuchtete auf von seiner Herrlichkeit. Und er rief mit gewaltiger Stimme: Gefallen, gefallen ist Babylon die

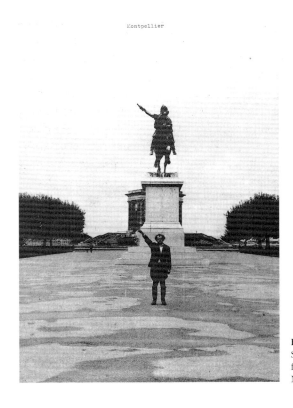

Montpellier

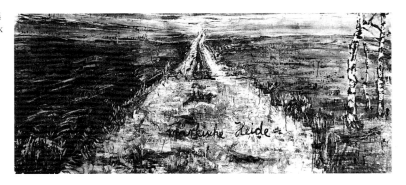

Märkische Heide, 1974
Öl, Acryl und Schellack
auf Rupfen
118 x 254 cm
Stedelijk
Van Abbemuseum,
Eindhoven

Besetzungen, 1969
Seite einer Fotosequenz
für »Interfunktionen«,
Nr. 12, Köln 1975

Große! Zur Wohnung von Dämonen ist sie geworden, zur Behausung aller unreinen Geister und zum Schlupfwinkel aller unreinen und abscheulichen Vögel.« Fügt man diesen Sinngehalt hinzu, so symbolisiert »Zweistromland« Anfang und Ende von Geschichte und Mythos. Die Ziegelfabrik, voll von Kiefers allegorischer Kunst, wird für diesen Zyklus und dessen Möglichkeit zur Transzendenz stehen.

Der Prozeß der Transformation ist in Kiefers Kunst niemals abgeschlossen. Entsprechend wurden seine Vorstellungen von Veränderung und Wiederherstellung während der letzten zwanzig Jahre ständig modifiziert: der Zustand von Ausgeglichenheit, verborgenes Ziel seines künstlerischen Werkes, wurde immer bestimmender. Anfangs konzentrierte sich Kiefer auf die deutsche Geschichte, heute beschäftigt er sich mit Weltgeschichte. Dennoch schließen diese beiden Interessen einander nicht aus, im Gegenteil, sie sind miteinander verbunden. Kiefers Kunst führt uns zu neuen Erkenntnissen, nämlich daß die Umformung deutscher Geschichte nicht getrennt von der der Weltgeschichte zustande kommen kann und daß keines von beidem ohne individuelle Freiheit erreichbar ist.

Dieses Sich-Einmischen ist aus der Entwicklung der Bilder Kiefers ersichtlich. »Besetzungen« (1969, Abb.), eine Fotoserie, die den Künstler bei der Neuinszenierung des Nazigrußes zeigt, befreit ein Symbol des deutschen Faschismus vom Stellenwert der Unterdrückung und zeigt es auf einer Welt-

bühne. In »Die Überschwemmung Heidelbergs« (1969) stellt Kiefer Abbildungen von Architektur im Dritten Reich eigenen Atelierfotos gegenüber. In »Jeder Mensch steht unter seiner Himmelskugel« (1970) steht eine salutierende Figur – vielleicht der Künstler selbst – unter einer transparenten Hemisphäre, die Einengung und das Bedürfnis nach Befreiung andeutet. Nach und nach ist des Künstlers »Gegenwärtigkeit« in den Bildern zurückgenommen. In vielen Gemälden, die in den siebziger Jahren entstanden sind, darunter »Märkische Heide« (1974, Abb.) und »Varus« (1976), finden wir Wege und Spuren, die unpersönliche Suche und dynamische Veränderung symbolisieren. Neuerdings wurde dieser unpersönliche Weg der Verwandlung verinnerlicht: er ist heute in der Weisheit der Bleibücher von »Zweistromland« oder in der geheimnisvollen Metaphysik kabbalistischer Symbole zu finden.

Während früher sein Ausgraben der Nazivergangenheit Kontroversen hervorrief, provoziert heute vor allem das Gigantische von Kiefers Vorhaben, das in seinem umfangreichen Werk zum Ausdruck kommt.

Obwohl er keinen Anspruch auf Extravaganz in seiner Kunst erhebt, gibt es keinen Zweifel an der Absolutheit seines Wollens. Das frühe Werk mit seinem homöopathischen Versuch, Deutschland von seinem Nazivermächtnis zu befreien, mag nicht länger so kampfbetont wie ehemals erscheinen, aber Kiefers gegenwärtige Kunst wird immer noch von manchen Kritikern als größenwahnsinnig und ideologisch reaktionär beurteilt. Dies ist vielleicht weniger überraschend als es scheinen mag, da postmoderne Zweideutigkeit ein entscheidender Aspekt in Kiefers Strategie ist. Seine Symbole sind nicht eindeutig, seine Allegorien sind häufig widersprüchlich, seine Ernsthaftigkeit und das Hochgeistige an ihm sind gewöhnlich ironisch gefärbt. Selbst Kiefers Zweideutigkeit ist charakteristisch. Die Ambivalenz in seinen Bildern zieht unsere Aufmerksamkeit auf den Wandel von Bedeutungen in der zeitgenössischen westlichen Kultur, aber es lenkt uns auch hin zur unaussprechlichen Natur von Wirklichkeit. Bedeutungen verwischen, gehen ineinander über und

schwinden – genauso wie die physische Präsenz von Farbe, Photos, Asche, Stroh und Blei. Und selbst dieses Schwinden dient letztlich einem höheren Zweck, einer Vision, die alle Fragmente wieder eins werden ließe.

Viele der Bilder Kiefers haben mit Auslöschung zu tun, und hier scheint er die Verzweiflung vieler Werke postmoderner Kunst widerzuspiegeln. Jedoch ist die Kiefersche Leere – verbrannte Felder, Ödland, Lehmgruben – ein Anfang, kein Ende. Es gibt genügend Anhaltspunkte, die in diese Richtung deuten. Geht man davon aus, diese metaphysische Doppeldeutigkeit sei die Basis von Kiefers Werk, kann man seine Bilder im Lichte eines modernen Idealismus sehen. Im Grunde legt Kiefers Ikonographie nahe, daß Materie nichts als ein Übergangsstadium in einem Prozeß hin zur völligen Spiritualität sei. Anders als die Bilder von Mondrian oder Malewitsch, deren gegenstandslose »Leere« nach kurzem Innehalten als absolutes **Plenum** begriffen werden kann, erschließen sich Kiefers Bilder nicht so bereitwillig. Im Bild enthaltene, häufig wiederkehrende Inschriften untergraben die Unmittelbarkeit visueller Darstellung. Und niemals kann man der historischen Besonderheit entfliehen. In einem System gesehen, versucht Kiefers Kunst, uns mit Hilfe des Mythos durch den Vorhof jüngster Geschichte zu führen, hin zu Fragen des Seins. Mit anderen Worten: Der einzige Weg zu einer geistigen Vision führt **durch** die Welt. Bevor die Wirklichkeit nicht ganz verwandelt ist, kann das Reich Gottes nicht kommen.

Doch wenn heute nach zwanzig Jahren kein Zweifel an Kiefers künstlerischer Potenz besteht, mit der er uns seine Visionen von Umwandlung vor Augen führt, dürfen wir dann annehmen, sie seien mehr als nur Chimäre?

Kiefers Untersuchungen deutscher Geschichte und Kultur muß man einem ganz besonderen gesellschaftlichen Hintergrund von Schuld und Unterdrückung gegenüberstellen[2]. Die Zeit zwischen dem Ende des 2. Weltkrieges und Adenauers Regierungsantritt im Jahr 1949 – bekannt als die »weißen Jahre« deutscher Geschichte – war bemerkenswert, zweier Lücken im nationalen Bewußtsein wegen. Die erste Leerstelle entstand durch fehlenden Gemeinschaftsgeist, da nach dem Bombardement deutscher Städte und der bedingungslosen Kapitulation der deutschen Armee die **Volksgemeinschaft** – das Kernstück der Nazi-Ideologie und -propaganda – durch Streben nach individuellem, eigenem Interesse ersetzt wurde. Dieses Phänomen war wiederum Teil eines noch größeren luftleeren Raumes, einer Art nationaler Amnesie, einem Unterdrücken der unmittelbaren Vergangenheit. Nicht nur die Einzelnen – Männer wie Frauen – weigerten sich, die

Greuel des Dritten Reiches ins Bewußtsein zurückzurufen – nein, es war gerade so, als hätte man ihnen die Ideologie, die Substanz jener Vergangenheit entzogen. Und da diese Ideologie nicht gesühnt, sondern nur verdrängt worden war, spukte sie weiterhin im nationalen Bewußtsein der Bundesrepublik mindestens 20 Jahre lang herum. Es war unvermeidlich, daß die Art, mit diesen Erinnerungen umzugehen, problematisch wurde. Lange nachdem der deutsche Film und die **neuen Wilden** begonnen hatten, Fragen nach deutscher Identität und faschistischer Vergangenheit zu stellen, trieb 1986 der **Historikerstreit** – eine Debatte unter Historikern über jene Dinge – die Streitfrage auf die Spitze. Im **Historikerstreit** versuchten einige Historiker des rechten Flügels, die deutsche Geschichte zu »normalisieren«, indem sie die »Endlösung« relativierten. Ein Rechtsruck in der deutschen Politik lag der ganzen Debatte zugrunde; verschiedene Splittergruppen waren auf der Suche nach einer »brauchbaren Vergangenheit« fest entschlossen, die deutsche Vergangenheit zugunsten eines reaktionären ideologischen Vorgehens zu säubern. Diese »Aufarbeitung« deutscher Geschichte, ursprünglich ein Projekt des linken Flügels, wurde so von den rechten Revisionisten teilweise an sich gerissen.

Kiefers Wiederbelebung faschistischer Ikonographie veranlaßte viele seiner deutschen Weggenossen, sich angewidert abzuwenden, besonders weil sein Streben nach Geschichts-»Transformation« auch als konservativer Revisionismus ausgelegt werden konnte. Auch dies war wahrscheinlich unvermeidbar, wie Andreas Huyssen beobachtet hat[3]. »Mit scheinbar unglaublicher Naivität und Unbekümmertheit bezieht Kiefer sich auf eine Zeit und erneut auf solche Bilder, Motive, Themen deutscher Kultur und politischer Tradition, die eine Generation früher genau die faschistische kulturelle Synthese angeheizt hatten, die im schrecklichsten Desaster deutscher Geschichte endete. Provozierend läßt Kiefer den Hitlergruß in seinen frühesten Fotoarbeiten wieder auftauchen; er wendet sich den Mythen der Nibelungen zu, die in der mittelalterlichen ebenso wie in der Wagnerschen Version immer als kulturelle Stütze des deutschen Militarismus fungierten; er wiederbelebt die dem deutschen Nationalismus so liebgewordene Mythologie der Wälder und Bäume; er schwelgt in ehrfurchtsvollen Gesten gegenüber Hitlers absolutem kulturellen Helden Richard Wagner; und er errichtet eine Art Pantheon deutscher Größen der Philosophie, Kunst, Literatur und des Heeres, wie Fichte, Klopstock, Clausewitz und Heidegger – die meisten von ihnen befleckt mit den Sünden des deutschen Nationalismus und gewiß vortrefflich eingespannt in die Maschinerie der Nazipropaganda; er inszeniert von neuem die Bücherverbrennungen der Nazis; er malt Albert

Speers größenwahnsinnige architektonische Strukturen als Ruinen und Sinnbilder der Macht; er beschwört historische, mit der Geschichte deutsch-preußischen Nationalismus' und faschistischen Chauvinismus' beladene Orte wie Nürnberg, die Märkische Heide, den Teutoburger Wald herauf; und er erfindet Allegorien zu etlichen militärischen Operationen Hitlers.«

Die Kontroverse wäre viel glimpflicher verlaufen, hätte Kiefers Kunst die faschistische Vergangenheit Deutschlands ganz ausdrücklich verdammt. Aber obwohl – und gerade weil – seine Ikonographie durch Ironie und Zerstückelung gebrochen ist, scheinen seine Bilder immer doppelsinnig, manchmal sogar elegisch. So haben viele Kritiker die Integrität seiner Strategie bezweifelt. Andere Autoren, auch Donald Kuspit, haben ihn unterstützt. »Kiefer eliminiert die (der deutschen Psyche eigenen) arroganten Strukturen, indem er sie zersetzt, indem er sie gegen sie selbst wendet, so daß ein neuer Anfang gemacht werden kann im Sinne der Erschaffung eines neuen menschlichen Selbst«, schrieb er 1984[4]. »(Er) ist im klassisch psychoanalytischen Sinne dabei, sich durch den Alptraum des Deutschseins ›hindurchzuarbeiten‹ hin zum Tageslicht des Menschseins.« Trotzdem äußert Kuspit auch etliche Vorbehalte. »Kiefer ist äußerst verworren«, fährt er fort. »Seine Kunst ist eine exhibitionistische Demonstration künstlerischer Macht im Namen allgemeiner Humanität und deutscher Stärke, im Namen einzigartigen Deutschseins.«[5]

Benjamin Buchloh, seit langer Zeit ein Gegner der Kieferschen Ideale, kritisiert ihn von einem ähnlichen Standpunkt aus. »Anselm Kiefer ist lediglich der berühmteste der deutschen Künstler, die sich diejenigen Konzepte zum Vorbild gemacht haben, die Habermas als ›traditionelle Identität‹ beschrieben hat«, notiert er. »Im Zuge der Wiederherstellung jener Konzepte haben diese Künstler einen Werktypus geschaffen – der heutzutage weitverbreitet ist und seine eigenen Auswirkungen auch in Nordamerika hat – und bestenfalls als Polit-Kitsch bezeichnet werden kann. Dessen Anziehungskraft scheint nicht nur in der Wiederherstellung traditioneller Identität für Generationen von Westdeutschen zu liegen, die den langen und schwierigen Prozeß der Betrachtung über eine post-traditionelle Identität am liebsten auslassen wollen. Der Reiz von Polit-Kitsch scheint es – und hier liegt dessen internationale Anziehungskraft – ist die Wiederherstellung des **künstlerischen** Privilegs verbunden mit der traditionellen Identität, so auch der Anspruch, privilegierten Zugang zu haben, Geschichte zu ›sehen‹ und ›darzustellen‹.«[6]

Versucht aber Kiefer tatsächlich »traditionelle Identität« wiederzufinden? Schon oberflächliches Betrachten seines Werkes offenbart, daß Kiefer Geschichte sinnbildlich darstellt:

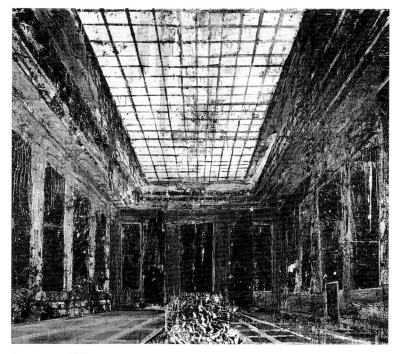

Innenraum, 1981
Öl, Acryl, Emulsion, Schellack, Stroh und Holzschnittfragmente
auf Leinwand
287 x 311 cm
Stedelijk Museum, Amsterdam

Seine Bilder basieren auf historischen Erzählungen nur insofern, als er auf die Notwendigkeit deren Transformation anspielt. Er tut dies, indem er die Unterscheidungsmerkmale zwischen Geschichte und Mythos verwischt. Andreas Huyssen erkennt dies an, wendet aber ein, daß Kiefer außerstande sei, die Transformation auszulösen, um die es ihm geht. »Kiefers Werk hat jene Mystifikation ins Leben gerufen, die sagt, der Mythos transzendiere in gewisser Weise die Geschichte, er könne uns von Geschichte erlösen, und die Kunst – besonders die Malerei – sei der goldene Pfad zu dieser Erlösung«, beobachtet er. Davon ausgehend, dieses Versprechen der Erlösung sei es, das den Status Kiefers als zeitgenössischen »Meister« verständlich mache, folgert er, daß die Flucht des Künstlers von der Geschichte in den Mythos ein – wenn auch tragisches – stillschweigendes Zugeständnis eines Defizits sei. Darin kommt Huyssen nahe an Kuspits und Buchlohs Skepsis heran, beschuldigt jedoch Kiefer keiner Unaufrichtigkeit. Huyssen zieht die Tatsache nicht in Zweifel, daß Kiefers Suche eine Form der Transformation sei, die er als bewußte Wiedergutmachung kultureller Unterdrückung empfinde. »Die Streitfrage«, sagt er, »ist nicht die, ob man vergessen oder sich erinnern sollte, sondern vielmehr, auf welche Weise man sich erinnert und wie man mit Bildern der erinnerten Vergangen-

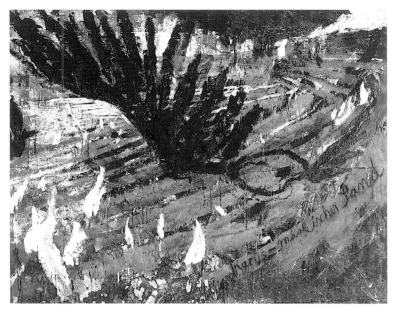

Ikarus – Märkischer Sand, 1981
Öl, Acryl, Emulsion, Schellack und Sand auf Originalphotographie
und Leinwand
290 x 360 cm
Saatchi Collection, London

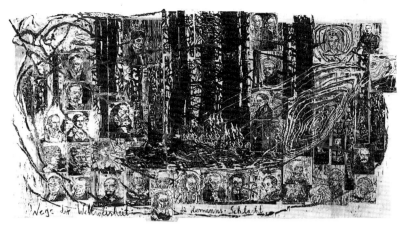

Wege der Weltweisheit: die Hermannsschlacht, 1980
Öl, Acryl und Emulsion auf Holzschnitt auf Papier
408 x 712 cm
Sammlung Dr. Erich Marx, Berlin

heit umzugehen hat, wenn die meisten von uns über vierzig Jahre nach dem Krieg diese Vergangenheit nur von Bildern, Filmen, Fotos und Darstellungen kennen. Ich sehe Kiefers Stärke in seiner Art, dieses Problem ästhetisch und politisch zu verarbeiten, eine Stärke, die ihn gleichzeitig und unvermeidlich kontrovers und äußerst problematisch machen muß.«

Nach Huyssen liegt die problematische Natur der Kieferschen Bildwelt in ihrem Mangel an »jeglichem klaren Bezug zu heutiger Realität« und besonders in ihrer gegenwärtigen Konzentration auf alchemistische, biblische und jüdische Themen. Weiter fügt er hinzu: »Kiefers ureigene Bearbeitung faschistischer Bilder scheint sich von Satire und Ironie in den siebziger Jahren bis hin zu Melancholie bar jeder Ironie in den frühen achtziger Jahren zu erstrecken. Werke wie »Die Treppe« (1982/83) und »Innenraum« (1981, Abb.) strömen einen überwältigenden, unausweichlichen Zwang aus, eine monumentale Melancholie und eine heftige ästhetische Anziehungskraft«, die »etwas höchst Meditatives, wenn nicht Lähmendes auf den Betrachter ausübt«. Laut Huyssen ist Kiefers Werk erfüllt teils von seinem Sich-selbst-Befragen und seinem malerischen Selbstbewußtsein, teils auch von dem Gefühl von Trauer, das er in der Margarete/Sulamith-Serie (1981) auslöst, wo er »den Terror wachruft, dem die Deutschen ihre Opfer aussetzten«. Seine besten Arbeiten, wie »Ikarus – Märkischer Sand« (1981, Abb.) »beziehen ihre Stärke

aus der oft unerträglichen Spannung zwischen dem Terror der Geschichte und der unendlichen Sehnsucht, durch den Mythos darüber hinauszugelangen«. Aber diese Vision läßt die Hoffnung auf Erlösung nur aufkommen, um dann davon ausgeschlossen zu sein.

Die Behauptung, in Kiefers Kunst gäbe es keine Melancholie, ist an sich zweideutig. Obwohl Kiefers unterschwelliges Eingeständnis von Schwäche in Huyssens Augen eine Art Stärke ist, scheint er dessen zugleich höchst meditativen Bewußtseinszustand als eine Form der Entropie, verwandt mit dem melancholischen »Überdruß« in Dürers »Melancholia« zu betrachten. Doch die Betonung dieses Sachverhaltes mag eher mit Huyssens als mit Kiefers Weltanschauung zu tun haben. Eine humorvolle Beziehung zu der offensichtlichen Unmöglichkeit seiner Projekte – das bleierne Flugzeug kann nicht fliegen, der Ikarus/Künstler ist zum Fallen verurteilt – betont das Radikale der von Kiefer vorgeschlagenen Alternative ebenso, wie sie seine Hoffnungslosigkeit signalisiert. Ein trostloses Werk wie »Wege der Weltweisheit: die Hermannsschlacht« (1980, Abb.) kann als Auffassung betrachtet werden, **nicht-weltliche** Weisheit könne uns Antworten liefern; ebenso könnte man darunter einen Lobgesang auf den Nihilismus oder eine Huldigung an die glorreiche deutsche Metaphysik verstehen. Kiefers Allegorien bleiben immer offen. Daß er sich in seinem Werk auf Kulturelles bezieht – mal deutlich, mal angedeutet –, läßt durchaus kontroverse Auslegungen zu.[7] Deshalb ist der Versuch, Konflikte der Interpretation zu lösen, weniger angemessen als der, ein Gerüst an Vor-Verständnis zu schaffen für die Fragen, die in Kiefers Bildern enthalten sind. Freilich macht ein solches Gerüst Fragen der Ideologie nicht

notwendigerweise hinfällig, denn, wie Paul Ricoeur angeführt hat, überträgt jede Hermeneutik einen »Überschuß« an Bedeutung gemäß ihrem eigenen »Schlüssel«-Rahmen von Beziehungen, jedoch müssen die Umwege der Sprache, des Mythos, der Ideologie und des Unbewußten erforscht werden, bevor es eine Begegnung mit Fragen des Seins und des Nichtseins geben kann. »Geschichte geht mir und meiner Betrachtung voraus«, schreibt Ricoeur[8]. Auf keine Hermeneutik der »Behauptung« kann man sich einlassen, bevor der Glaube eine Kulturkritik, eine Hermeneutik des »Mißtrauens«, durchlaufen hat.

Es ist offensichtlich, daß Kiefers Darstellungen deutscher Geschichte bis zu einem gewissen Grad auf eine »mißtrauische« Kulturkritik hinauslaufen. Und so, folgt man Ricoeur, kann daraus geschlossen werden, die Zweideutigkeit seines Symbolismus habe einen bestimmten Zweck. Laut Richard Kearney: »Genau wie etwas, das nicht besessen, nicht zurückerobert, nicht vorweggenommen werden kann, bleibt (Ricoeurs) Eschatologie des Heiligen das treffendste Beispiel für das **Risiko** der Interpretation. Im Gegensatz zu den Lehren der meist traditionellen Metaphysik wird hier keine triumphale Ontologie geduldet, die aus dem Hermetischen der Interpretation ausbrechen könnte. Im Gegenteil, man bemüht sich nach Kräften um eine, wie Ricoeur sagt, ›militante und verstümmelte Ontologie‹, die uns immer heftiger in einen inneren Kampf widerstreitender Interpretationen stürzt. Hier wird absoluter Verzicht gefordert auf das, was man selbstgerecht als sicher annimmt.«[9]

Falls Kuspit und Buchloh richtig liegen, vermittelt Kiefer eine Ahnung sakraler oder spiritueller Kraft, indem er alte Mythen der Deutschen wieder aufleben läßt. Er fällt also reaktionärem Idealismus zum Opfer. Aber so sehr auch seine ironische Darstellung von Mythen und kulturellen Ikonen ihr Nichtvorhandensein im ontologischen Sinne demonstrieren, indem sie ihre immaterielle Gegenwart offenbaren, haben doch seine Bilder ganz und gar nichts mit nochmaligem Heraufbeschwören zu tun. Wie Doreet LeVitte Harten notierte, »will und kann Kiefer keine perfekte Lösung anbieten, aber er kann auf deren Wichtigkeit und Notwendigkeit hinweisen«[10]. In Anlehnung daran zitiert Kiefer die symbolische Kraft der Mythologie, während er gleichzeitig individuelle Mythen demontiert. LeVitte Harten erklärt auch, Kiefer füge mythologische Fragmente so zusammen, daß sie »an die analytische Methode des Lévi-Strauss erinnern. Wenn wir die Bilder mit den Strukturen der Mythen vergleichen, entdecken wir, daß jedes Werk – wie auch die Mythen – verschiedene Schichten oder ineinandergreifende Systeme visueller und konzeptioneller Art beinhalten, geologischen Strukturen oder psycho-

analytischen Studien ähnlich… Die Ebenen stützen einander, heben einander auf, erklären einander, und indem sie dies tun, reduzieren sie Geschichte zur bloßen Abstraktion«. Daraus folgert sie: »Indem wir Kiefer als Mythen-Macher definieren und nicht als Mythen-Erzähler stellen wir ihn auf eine Stufe mit einem Bricoleur, wie er von Lévi-Strauss beschrieben worden ist, der den Kontext von Dingen verändert, damit sie in ihrer neuen Rolle oder in einem neuen Entwurf anders funktionieren.« LeVitte Harten offenbart hierbei eine bestimmte Art, mit der Kiefers Werk Geschichte »transformiert«. Wenn seine Bilder als zeitgenössische Mythen im Sinne von Lévi-Strauss funktionieren, können sie – sei es auch auf intellektueller Basis – tiefgreifende Veränderungen hervorrufen.

Die Vorstellung, daß Kiefer, einem **Bricoleur** oder Schamanen gleich, neue Mythen schafft, erinnert an den Einfluß von Joseph Beuys auf eine gesamte Generation deutscher Künstler, unter ihnen Kiefer.

Beuys wollte mit seiner Kunst ausdrücklich die Gesellschaft zu einem tieferen Verstehen ihrer selbst und ihrer Probleme bewegen. Während er Parallelen zwischen der Beschaffenheit der materiellen Welt und dem Inneren des Menschen betonte, glaubte er daran, daß jede radikale Revolution nur durch Selbst-Verwandlung möglich sei. Für Beuys lag der Weg zur Lösung der Probleme der Welt und zur Freiheit nicht im Materialismus, sondern in der transformativen Kraft ritualisierter Gedanken und Handlungen: Er ging davon aus, daß zwischen dem Menschen und den Rhythmen des Kosmos ein Zusammenhang existiere. Der Künstler – und Beuys vertrat die Ansicht, jeder von uns habe die Fähigkeit, in seinem Lebensbereich ein »Künstler« zu sein – muß Zweideutigkeit schaffen zwischen dem, was üblicherweise als das »Wirkliche« und das »Unwirkliche« betrachtet wird. Wenn man nun einen schamanengleichen Kanal zwischen »Materie« und »Geist« akzeptiert, wird sich künstlerische Transformation nicht nur auf das Intellektuelle beschränken. Allermindestens setzt die Kunst eine psychologische Veränderung auf bewußter wie unbewußter Ebene des Denkens in Gang. Doch trotz vieler Berührungspunkte mit Beuys' Werk sind Kiefers Bilder nicht auf die gleiche Weise gebaut. Und wie LeVitte Harten notiert hat, »konzentrierte sich (Beuys) eher auf Überlebensrituale denn auf Wege zur Erlösung… (Er) wagte sich niemals außerhalb des Sicherheitsrahmens seiner Weltanschauung, die bis an sein Lebensende mythologisch blieb«. Kiefer andererseits findet Kraft in der Ungewißheit.

Indem Kiefer sich auf Alchemistisches in Bildern wie »Athanor« (1983/84) und »Nigredo« (1984, Abb.) bezieht, ver-

mittel er uns, daß Transformation letztendlich physische Form annehmen muß. Obwohl nicht offenkundig, enthält Alchemie auch eine psychische Dimension. »Der alchemistische Prozeß der klassischen Zeit (von der Antike bis etwa zur Mitte des 17. Jahrhunderts) war eine an sich chemische Untersuchung, in welche sich auf dem Wege der Projektion unbewußtes psychisches Material mischte«, schrieb C. G. Jung. »Die psychologische Bedingung des Werkes wird daher in den Texten vielfach betont. Die in Betracht kommenden Inhalte sind solche, welche sich zur Projektion in den unbekannten chemischen Stoff eignen. Wegen der unpersönlichen, rein dinglichen Natur des Stoffes finden Projektionen von unpersönlichen, kollektiven Archetypen statt. In Parallele mit dem kollektiven Geistesleben jener Jahrhunderte ist es hauptsächlich das Bild des in der Dunkelheit der Welt gefangenen Geistes, das heißt die Unerlöstheit eines als peinlich empfundenen Zustandes relativer Unbewußtheit, welche im Spiegel des Stoffes erkannt und deshalb auch am Stoffe behandelt wird.«[11]

Jung wurde dafür kritisiert, daß er sich mehr mit den durch Alchemie hervorgerufenen »psychischen Transformationen« beschäftigte als mit deren chemischen Eigenschaften. Kiefer hingegen tendiert dazu, die physikalische Seite der Veränderung durch Alchemie zu betonen, was auf vielen Bildern zu erkennen ist, in denen **Nigredo** – das Schwärzen durch den ausbrennenden Effekt des Feuers – auf der Leinwand wiedererschaffen wird. Es ist nicht unwesentlich, daß Kiefers Mitte der achtziger Jahre auftauchendes Interesse an Alchemie auch eine Verschiebung der Beschäftigung mit dem Selbst – mit dem Künstler als Schamanen – bedeutet, hin zur Betonung

Nigredo, 1984
Öl, Emulsion, Schellack, Stroh und Holzschnittfragmente auf Leinwand
330 x 555 cm
Philadelphia Museum of Art

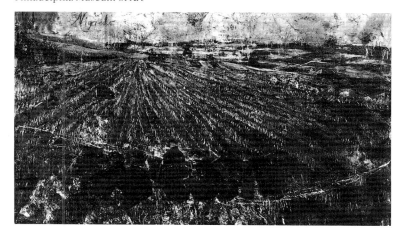

einer eher unpersönlichen Form von Kraft. Gleichzeitig wurde die Idee von Kunst als einzigem Mittel kultureller Umwandlung fallengelassen.

Diese neue Richtung ruft Jungs Überzeugung ins Gedächtnis, Alchemie habe viel mit dem psychoanalytischen Prozeß der »Individuation« gemeinsam, in dem »durch Verzicht auf die irdischen Ziele des Ego und durch Akzeptieren dessen, was kommt, der Einzelne das Gebundensein an etwas verspürt, das jenseits des Ego liegt, etwas, das in ihm selbst und durch ihn lebt«[12]. Individuation, meist in der Lebensmitte beginnend, wird durch das selbstregulierende Prinzip im Bewußtsein hervorgerufen, in dem der Animus (der aktive, männliche, »intellektuelle« Trieb) vorherrschend ist. Häufig trifft dies mit dem Auftauchen unlösbarer Konflikte zusammen, die nur durch Trennung von einer Reihe von Gefühlen und dem Erlangen einer neuen Bewußtseinsebene »gelöst« werden können. Diese Trennung ist mit der Unterordnung der Subjektivität einem höheren Ziel gegenüber verbunden. Die Jungianer verwandten den Osiris-Mythos, mit dem Kiefer sich beschäftigt hat, als Symbol für diesen Prozeß. Osiris, dessen Königreich in Ägypten lag (laut Jung ist die erste Lebenshälfte von der Mythologie des Helden bestimmt), wird getötet, nach seiner Wiedererweckung zum Leben entscheidet er sich, das ägyptische Totenreich zu regieren anstatt zur Erde zurückzukehren. Dieser Entschluß bezeichnet einen Wendepunkt im Leben, an dem der Mensch sich zum Verzicht auf seine Machtposition entscheidet.

»Individuation« als Möglichkeit der Wiedererlangung psychischer Balance, die normalerweise einen Einklang mit der Anima, oder dem weiblichen, »fühlenden« Prinzip, in sich birgt. Dieser Vorgang ist nicht ohne Gefahr, wie Gaston Bachelard notierte. »Die Psychologie des Alchemisten ist die der Träume, die sich selbst durch Experimente in der äußeren Welt zu verwirklichen suchen. Alchemistisches Gold ist das Gegenständlichwerden eines seltsamen Verlangens nach Königswürde, Überlegenheit und Herrschaft, was den Animus des einsamen Alchemisten anstachelt... Der Träumer benötigt Gold nicht für dereinstigen sozialen Aufstieg, sondern sofort für einen unmittelbaren psychologischen Zweck: um Herrscher zu sein im erhabenen Glanz seines Animus.«[13] Dies wiederholt, nur anders formuliert, Kuspits und Buchlohs Bedenken gegen jenen Größenwahn, den sie in Kiefers Werk zu finden meinen. Jung selbst führt dies ähnlich aus. Während der »Individuation« besteht das Risiko des Balanceverlusts, oder des Nichterreichens der »Conjunctio«, und der Gefahr eines aufgeblasenen Bewußtseins. »Ein aufgeblasenes Bewußtsein ist immer egozentrisch und nur seiner eigenen Gegenwart bewußt... Es ist von sich selber hypnotisiert und

läßt darum auch nicht mit sich reden. Es ist daher auf Katastrophen angewiesen, die es nötigenfalls totschlagen. Inflation ist paradoxerweise ein Unbewußtwerden des Bewußtseins. Dieser Fall tritt ein, wenn letzteres sich an Inhalten des Unbewußten übernimmt und die Unterscheidungsfähigkeit, diese conditio sine qua non aller Bewußtheit, verliert.«[14]

»Aufgeblasenheit«, so scheint es, zählt zur gleichen Kategorie wie die »Vorherrschaft der Melancholie«, die Huyssen in Kiefers Kunst spürt. Jung nennt Faust und Nietzsche als Beispiele für Individuen, die mit der »Aufgeblasenheit« kollidierten… Er hätte auch Hitler erwähnen können.

»The High Priestess« (Die Hohepriesterin), englischer Titel der Skulptur »Zweistromland« (1985/89), ist ein archetypisches Symbol des »weisen« Aspekts der »Anima«. Damit ist möglicherweise gemeint, wir sollten die Anima in uns annehmen und uns ihrer intuitiven Weisheit anvertrauen. In diesem Zusammenhang ist es wichtig, daß »Zweistromland«, ein Ensemble von bleiernen Folianten, aus einem Material geschaffen wurde, das an sich schon beständig und chemisch unveränderbar ist. Blei ist giftig und schwer; es wird mit Saturn in Verbindung gebracht, mit melancholischem Humor, und in der jüdischen Kabbala ist Blei der Urstoff schlechthin. Bei »Zweistromland« hält demgemäß das Blei den auf vielen Buchseiten aufgetragenen Ton im Gleichgewicht. (Einer begleitenden Serie von Photographien aus dem Atelier, in welchem »Zweistromland« entstanden ist, werden die Photos der Ziegelfabrik gegenübergestellt).[15] Wir sind mit einer Quelle unpersönlicher – oder überpersönlicher – Weisheit konfrontiert, die entsprechendes Wissen enthält oder die »Unterscheidungsfähigkeit« im Sinne Jungs und damit die Gefahr der »Inflation (Aufgeblasenheit)« bannt. Obwohl man an dieses Wissen schwer herankommt, ist es dennoch buchstäblich, wie im übertragenen Sinn zugänglich. Die Bücher enthalten zumeist Photographien – unterschiedlich abgewandelt –, die umfassende »Wirklichkeit« darstellen: Sie zeigen Szenerien in Deutschland und im Mittleren Osten, Eisenbahnschienen in Chicago und Wolkenkratzer in São Paulo. Der Eindruck von »Realität« ist jedoch durch Ätzen und Übermalen der Photos zerstört, so daß die Bilder allmählich Assoziationen von Zersetzung und Auflösung hervorrufen. Zusammen mit Bildern von Wolken und Wasser ergibt das eine Wirkung, die an Atomenergie denken läßt. Alle vier Elemente sind symbolisch dargestellt. Wenn wir uns heute auf »Zweistromland / The High Priestess« einlassen, werden wir durch die Zeiten zurückgeführt, so als ob Vergangenheit und Gegenwart im Sinne einer »synchronen Geschichte« gleichzeitig erfahren werden.

Die am meisten beunruhigenden Elemente innerhalb der Buchseiten sind einige Büschel schwarzen Haares, die tödlich psycho-sexuell befrachtet sind. Es sind Anspielungen auf Sulamith, die Jüdin in Paul Celans Gedicht »Todesfuge«, das Kiefer zu einer Serie von Bildern inspiriert hatte. Neben einigen Abbildungsfragmenten von Brustwarzen, die einem Pornomagazin entnommen sind, ist das Haar das einzig figürliche Element innerhalb der Bleibücher[16].

Kiefers Interesse an Sulamith und an jüdischer Geschichte zeigt sich auch in weiteren neuen Arbeiten. Das ist gewiß. Zunächst ist das Schicksal des jüdischen Volkes – und ganz besonders der Holocaust – untrennbar mit der deutschen Geschichte verbunden. Und dann haben Alchemie und jüdischer Mystizismus einige Gedanken gemeinsam. Beispielsweise äußert Gershom Scholem, wenn er über die Kabbala schreibt, daß »die Seele nur dann, wenn sie sich aller Begrenzungen entledigt hat und, symbolisch gesprochen, hinabgestiegen ist in die Tiefen des Nichts, dem Göttlichen begegnen wird«[17]. Dies ist eine deutliche Parallele zum Vorgang des Ausbrennens der alchemistischen **Nigredo**. Sich auf spätere kabbalistische Gedanken beziehend schreibt Scholem: »Erlösung konnte man nicht durch Vorwärtsstürmen in dem Versuch, historische Krisen und Katastrophen zu beschleunigen, erlangen, sondern durch Zurückverfolgen des Weges, der uns zu den Uranfängen von Schöpfung und Offenbarung führt, zu dem Punkt, an dem die Entstehung der Welt (die Geschichte des Universums und die Geschichte Gottes) begann, sich im Rahmen eines Systems von Gesetzmäßigkeiten zu entwickeln.«[18] Genau an diesem anfänglichen Punkt wird Kiefers Nihilismus bestätigt.

Die kabbalistische Lehre ist bekanntermaßen dunkel, doch der Kern ihrer Botschaft ist, daß alles von Gott ausgeht; es gibt keine »Schöpfung« im üblichen Sinne. Es gibt auch keine ewige »Materie«: die »erschaffene« Welt wurde durch die Selbst-Entfaltung Gottes hervorgebracht. Die Kabbala lehrt die grundsätzliche Identität aller Dinge mit dem Absoluten, und nicht nur Materie und Geist seien ihrem innersten Wesen nach gleich. So ist das, was wir als die von der wahren Realität ausgehende Substanz wahrnehmen, bloße Nichtigkeit und Illusion, die auftaucht und schwindet wie ein flüchtiger Schatten. »Der Wille des Absoluten verwirklicht sich in der abwärts durch die Welten sich bewegenden Kraft des Bewußtseins, um sich in dichter Materie ganz auszudehnen. Hier der Wendepunkt – es kehrt zurück in ständig wachsenden Bewußtseinsstufen, in Metalle, Mineralien, primitive und höhere Pflanzenarten, niedere und höhere Lebewesen.[19] Kiefer bezieht sich in Bildern wie ›Emanation‹ (1984/86, Abb.) und ›Ohne Titel‹ (1980/86) darauf.

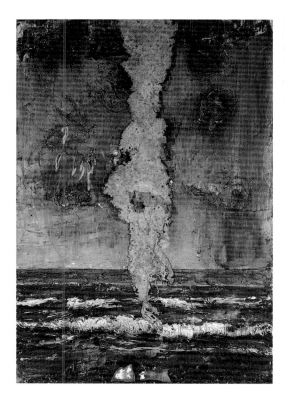

Emanation, 1984/86
Öl, Acryl und Emulsion
auf Leinwand, mit Blei
und Fotofragmenten
410 x 280 cm
Walker Art Center,
Minneapolis

Die Lehre des **Tsimtsum** – der Prozeß der Konzentration und Kontraktion, Kern des kabbalistischen »Schöpfungsgedanken« – ist verbunden mit der Vorstellung vom »Zerbrechen der Gefäße«, das die Existenz des Bösen in der Welt erklärt. Nach diesem Mythos sollten die Strahlen des göttlichen Lichtes, das in den ursprünglichen Raum des **Tsimtsum** fiel, in besonderen Gefäßen eingefangen werden. Doch für sechs der neun Schalen war die Last zu groß. Als sie zerbrachen, entwichen ihnen böse, dämonische Kräfte und setzten das vielschichtige kosmologische Drama in Gang. Das Gegenstück zu diesem Mythos ist der Gedanke des **Tikkum**, die Wiederherstellung der Gefäße. **Tikkum** will dem Namen Gottes die Einheit zurückgeben, der zerstört wurde, als die Gefäße zersprangen (der mittelalterliche Kabbalist Isaac Luria spricht von den Buchstaben ›JH‹ des Namens JHWH, oder Jahwe, die von den Lettern ›WH‹ abgetrennt wurden). Die in Kiefers Bild »Jerusalem« (1986) auf die eisernen Skier geschriebenen Schriftzeichen JH sind vermutlich nicht zufällig.[20]

In der Kabbala finden wir demnach ein genaues System der Umwandlung, in dem eben jene Schöpfungskraft zunächst vernichtet wird, sich der Prozeß dann aber wieder umkehrt. Diese Vorstellung von der Beschaffenheit der Welt spiegeln Kiefers jüngste Arbeiten wider.[21] Allerdings hat der Künstler dies nie zur Erläuterung seines Werkes herangezogen; er folgt

dem alchemistischen Prinzip des **obscurum per obscuris, ignotum per ignotius**. Der Betrachter muß die **Kawwana** (mystischer Inhalt) erkennen, die Kiefers Anliegen charakterisiert – und sie dann akzeptieren oder ablehnen.

Auch im Zusammenhang mit Kabbala und hermetischem Schrifttum gibt Kiefer das geschichtlich Charakteristische nicht auf. Ein Hinweis auf die Art und Weise, mit der er diese beiden Dinge verbindet, ist in der folgenden Beobachtung von Scholem zu finden. »Die Kabbala von Isaac Luria«, schreibt er, »kann als mystische Interpretation von Exil und Erlösung beschrieben werden oder gar als der große Mythos des Exils.«[22] Kiefer stellte dem Katalog seiner amerikanischen Retrospektive[23] einen photographischen Essay, betitelt mit »Durchzug durch das Rote Meer«, als Prolog voran, in dem er anzudeuten scheint, sein Werk könne als Aufruf zur Rückkehr in das verheißene Land interpretiert werden. Bilder wie »Auszug aus Ägypten« (1984, Abb.) weisen auf ähnliches hin. Und indem diese Bilder von Exil und Erlösung für uns alle von Bedeutung sind, tragen sie das Judentum zurück zum Kern zeitgenössischer deutscher Kultur. Kiefer macht den Versuch, ein »zerbrochenes Gefäß« zu kitten, indem er zersplitterte Elemente deutscher Geschichte wieder zusammenfügt. Er trauert über den Holocaust, wie in »Dein aschenes Haar, Sulamith« (1981), aber gleichzeitig zelebriert er die Auferstehung des Judentums.

Verbunden mit der »Wiedergutmachung von Geschichte«, die Kiefers frühes Werk beeinflußte, kommt ein anderer wesentlicher Aspekt hinzu. In diesem Jahrhundert hatte die deutsche

Auszug aus Ägypten, 1984
Öl, Acryl, Emulsion, Schellack und Stroh auf Leinwand, mit Blei
und Stahl
380 x 555 cm
Museum of Contemporary Art, Los Angeles

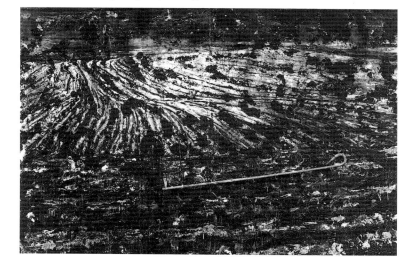

Kultur ein problematisches Verhältnis zum Gedanken des »Geistes«. Das deutsche Volk war lange stolz darauf gewesen, eine **geistige** Nation zu sein. Jedoch sind die Ansprüche, die im Namen der **heiligen deutschen Musik** und der philosophischen und ideologischen Brillanz deutscher Literatur gestellt waren, häufig von rechtsgerichtetem Nationalismus okkupiert worden – und am verheerendsten vom Nationalsozialismus. Die politische Ambivalenz der deutschen Metaphysik im zwanzigsten Jahrhundert ist anschaulich dargestellt in der Entwicklung der Philosophie von Martin Heidegger, dessen Denken in den dreißiger Jahren jene berüchtigte »Kehre« von der Phänomenologie der menschlichen Existenz zu einer Phänomenologie der Sprache machte, die das menschliche Wesen der Idee des »Seins« unterordnete. Nach Heidegger kann die Beziehung von denkendem Subjekt zu gedachtem Objekt – die zunächst ohne Absicht und rationale Wahl besteht – unser gewohntes Verhältnis zu den Dingen nicht umfassend beschreiben. Er unterstellt, unser bewußtes reflexives Denken beschränke sich im Normalfall auf Situationen, in denen tiefere Kenntnis von theoretischen und wissenschaftlichen Sachverhalten und Fragen des Seins uns fehlt. Sich nicht auf derartige Reflexionen einzulassen, so argumentiert er, sei eine Form existentieller »Nicht-Authentizität«. Laut einigen Kommentatoren trat jene »Kehre« ein, als er in dieses System der Dinge eine historische Dimension einführte. Wenn alle »Bedeutung« in unserem **Dasein** (»In-der-Welt-Sein«) liege, und wenn zeitgenössische Kultur von einer Terminologie ohne Wertmaßstäbe bestimmt sei, wie Heidegger glaubte, folgt daraus, daß sie keine »Bedeutung« erlangt. Diese Haltung führte zu seiner kurzzeitigen, jedoch katastrophalen Parteinahme für den Nationalsozialismus als das politische System, das der kulturellen Terminologie wieder ihren rechtmäßigen Platz einräumen würde und dabei den Weg ebnete zur »Frage nach dem Wesen des Seins«.

In »Sein und Zeit«, geschrieben 1927, stellt Heidegger fest, daß man sich von dem Begriff **Geist** als wesentlichem Element des traditionellen philosophischen Vokabulars zu trennen habe. Dreißig Jahre später pries er den Poeten Georg Trakl dafür, daß er dieses Wort erfolgreich vermieden habe. Jedoch enthüllt Jacques Derrida in einer neueren Studie[24], daß Heidegger in diesen Jahren und besonders 1933–35 das Wort **geistig** ständig und in positivem Sinne benutzt hatte. Indem er zeigt, daß es zu Heideggers »Entgleisung« genau in dem Moment kam, als seine politische Überzeugung am verdächtigsten war, gelangt Derrida zu einer allgemeinen Erkenntnis. Es gibt eine enge Verbindung, so Derrida, zwischen dem philosophischen Vokabular von »Sein« und politischem Irrglauben. Derrida stellt auch fest, daß Heidegger sich an keiner Stelle auf das hebräische Wort für »Geist«, **Ruach**, bezieht, möglicherweise aufgrund seiner beharrlichen Meinung, »wirkliche« Philosophie sei ausschließlich in griechischer und deutscher Sprache verfaßt worden. Für Derrida sind damit Heideggers etymologische Haltung und seine politische Überzeugung eng miteinander verknüpft.

Heideggers »Vergessen« von **Ruach** kann als symptomatisch für die blinde Unterdrückung – und versuchte Vernichtung – des jüdischen Volkes während des Dritten Reiches gewertet werden. Kiefers Passion für jüdische Geschichte und Spiritualität zeigt seine Sehnsucht, dieses Vergehen wiedergutzumachen. Diese Sehnsucht bezeugt auch das Verlangen nach dem Recht, Fragen des »Geistes« und des »Seins« unabhängig von Schuld zu untersuchen. Kiefer will die Schlange des Bösen in den Stab der Erlösung verwandeln. Seine Wette lautet, das Wunder sei möglich.

1 Diese Fotografien wurden reproduziert in **Zweistromland**, DuMont Buch-
verlag, Köln 1989.
2 Vgl. J. P. Stern, **Germans and the German Past**, in London Review of Books,
Bd. 11, Nr. 24, S. 7–9.
3 Vgl. Andreas Huyssen, **Anselm Kiefer: The Terror of History, The Tempta-
tion of Myth**, in October, Nr. 48, S. 25–45. Diese und alle anderen sich auf
Huyssen beziehenden Verweise wurden diesem exzellenten Essay entnommen.
4 Vgl. Donald Kuspit, **Transmuting Externalization in Anselm Kiefer**, in Arts
Magazine, Bd. 59, Nr. 2, S. 84–86.
5 In einem neueren Essay, **Anselm Kiefer's Will to Power**, in Contemporanea,
Bd. 1, Nr. 4, S. 50–57, beschuldigt Kuspit Kiefer des Neo-Faschismus: »Die
kollektive Nazivergangenheit ist der narzißtische Kern von Kiefers eigener
Identität; sein hauptsächliches Selbstgefühl ist das des Erben der Nazivergan-
genheit.« Neben anderen außergewöhnlichen Bemerkungen geht er davon aus,
daß »Kiefer ein erfolgreicher Künstler und ein Möchtegern-Herrscher / Tyrann«
sei.
6 Vgl. Benjamin Buchloh, **A Note on Gerhard Richters October 18, 1977**, in
October, Nr. 48, S. 100.
7 Kiefers Symbolismus wurde von Kritikern unterschiedlich interpretiert. Der
Künstler selbst hob in einem Gespräch mit dem Autor hervor, daß seine
Sinnbilder nicht eindeutig zu entschlüsseln seien.
8 Vgl. Paul Ricoeur, **Hermeneutics and the Human Sciences**, angeführt in
Richard Kearney, **Modern Movements in European Philosophy**, Manchester
1986, S. 99.
9 Kearny, a.a.O., S. 107.
10 Vgl. Doreet LeVitte Harten, **Anselm Kiefer**, in NIKE, Nr. 29, S. 18–19. Alle
weiteren Verweise in Zusammenhang mit Doreet LeVitte Harten wurden diesem
Essay entnommen.
11 Vgl. C. G. Jung, **Psychololgie und Alchemie**, Walter-Verlag, Olten 1975,
S. 542.
12 Vgl. Anthony Storr, **Jung**, London 1973, S. 88.
13 Vgl. Gaston Bachelard, **The Poetics of Reverie**, Boston 1971, S. 72–73.
14 Jung, a.a.O. (vgl. Anm. 11), S. 547.
15 **Zweistromland** (vgl. Anm. 1).
16 Mark Rosenthal schreibt in seinem umfassenden Essay im Katalog anläßlich
der Kiefer Retrospektive (The Art Institute of Chicago, Philadelphia Museum of
Art, Museum of Contemporary Art Los Angeles, Museum of Modern Art New York
1987/88): »Kiefers Interesse an den zentralen Themen des byzantinischen
Bilderstreits war bereits seit 1973 in seiner Kunst evident, als er die Personen
der Trinität nur nannte, anstatt sie abzubilden. Dies erinnert an die mittelalterli-
che Debatte, ob es den Maler-Mönchen erlaubt sei, christliche Figuren abzubil-
den. Die Byzantiner glaubten, die Bilder seien mehr als bloße Darstellungen –
sie glaubten, die Bilder seien die Emanation der Gottheit selbst. Deshalb wurde
das Anbeten von Bildern mit Magie assoziiert« (S. 76). Dieser Gedanke könnte,
in Verbindung mit dem jüdischen Verbot von Götzenbildern, eine Erklärung für
das Nichtvorhandensein von Personen in Kiefers neueren Arbeiten sein.
17 Vgl. Gershom G. Scholem: **Major Trends in Jewish Mysticism**, New York
1961, S. 25.
18 ebenda, S. 245.
19 Z'ev ben Shimon Halevi, **Kabbalah and Psychology**, Bath 1986, S. 15.
20 Mark Rosenthal, a.a.O., S. 160 (vgl. Anm. 16) notiert, daß die Initialen JH, die
auf den metallenen Skiern eingraviert sind, für den Namen des Handwerkers
stehen, der sie angefertigt hatte. Dies könne die wahrscheinlichste Erklärung für
die Existenz der Lettern sein.
21 Wie oben erwähnt ist Kiefer am Gedanken der Kunst als »Emanation«
interessiert. Seine Bilder können als mikrokosmische Formen des kabbalisti-
schen Prozesses der Transformation angesehen werden: Bewußtsein formt sich
in Materie und wird mittels **Kawwana** zu seinem Ursprung zurückgeführt.
22 Scholem, a.a.O. (vgl. Anm. 17), S. 286.
23 **Anselm Kiefer**, The Art Institute of Chicago und Philadelphia Museum of
Modern Art, 1987.
24 Jacques Derrida, **Of Spirit**, Chicago 1989.

Übersetzung aus dem Englischen von Wanda Lemanczyk und Cornelia Plaas

Bildnachweis
Horst Bernhard, Hardheim
Bill Jacobson, New York City
Jochen Littkemann, Berlin
Uwe H. Seyl, Stuttgart
Die Sequenz »Die Argonauten«
wurde von Anselm Kiefer fotografiert.